Leaves
Publishing

根　以讀者爲其根本

莖　用生活來做支撐

葉　引發思考或功用

果　獲取效益或趣味

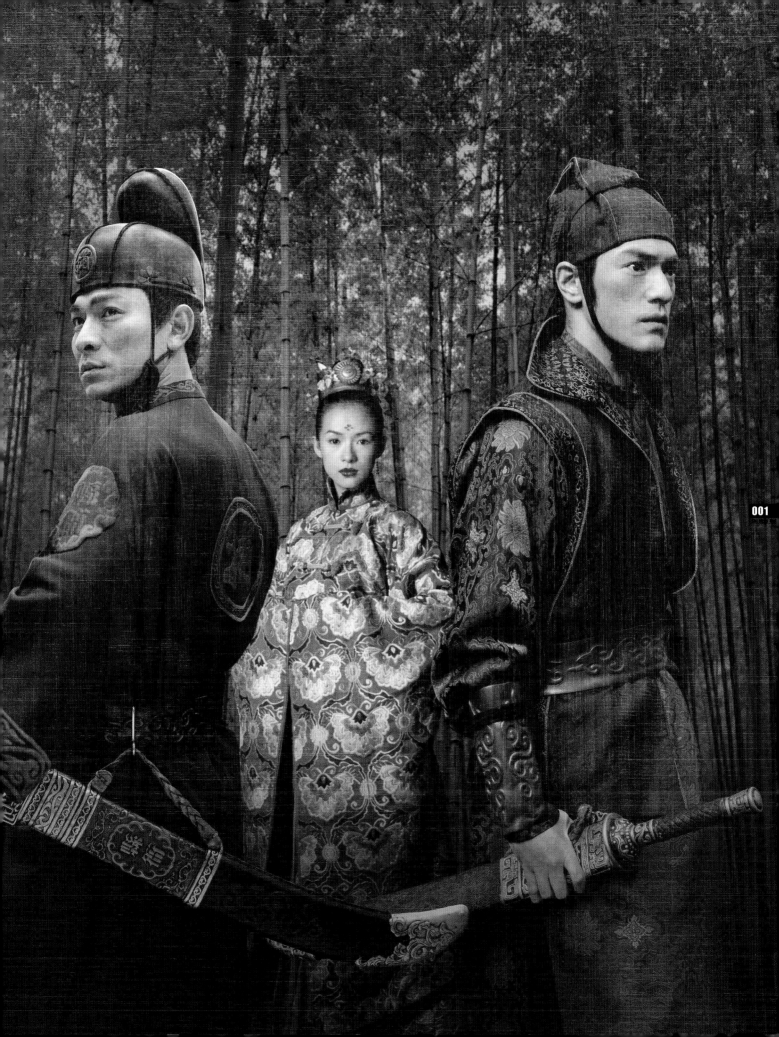

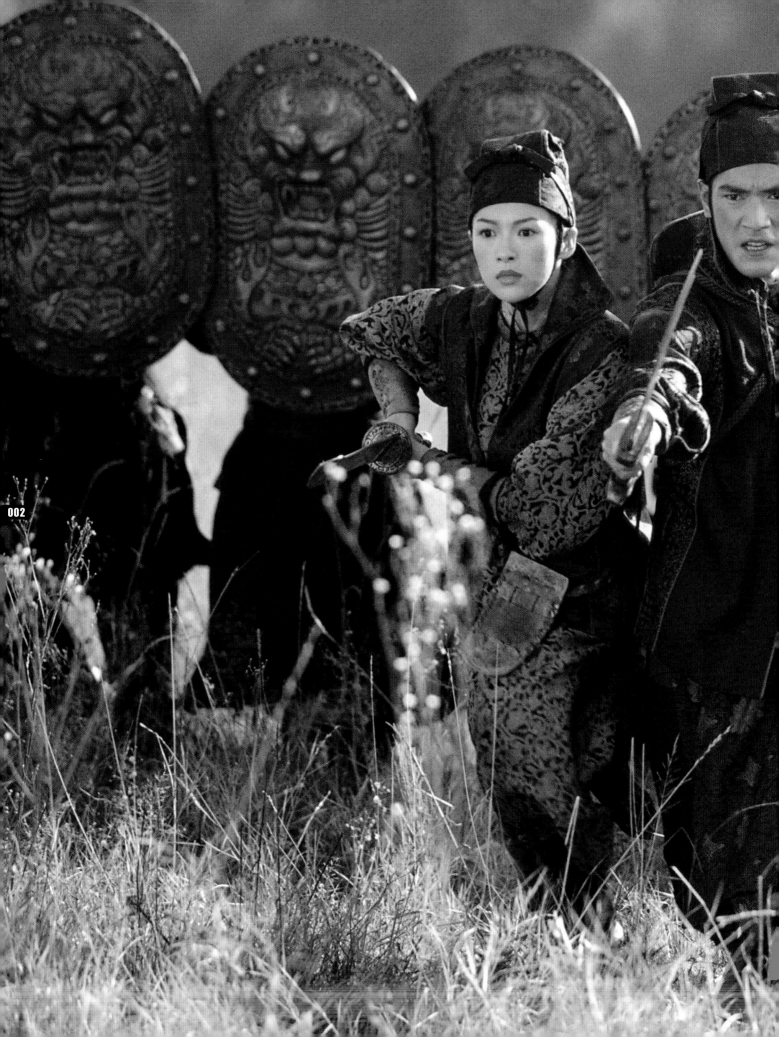

作　　　者：香港電影雙周刊
出 版 者：葉子出版股份有限公司
發 行 人：宋宏智
企劃主編：林淑雯‧陳裕升‧萬麗慧
媒體企劃：汪君瑜
活動企劃：洪崇耀
文字編輯：汪君瑜‧陳裕升‧姚奉綺
美術編輯：李一平
專案行銷主任：吳明潤
專案行銷：張曜鐘‧林欣穎‧吳惠娟‧葉書含
登 記 證：局版北市業字第677號
地　　　址：台北市新生南路三段88號5樓之6
電　　　話：（02）2366-0309
傳　　　真：（02）2366-0310
網　　　址：http://www.ycrc.com.tw
讀者服務信箱：service@ycrc.com.tw
郵撥帳號：19735365　　　戶名：葉忠賢
印　　　刷：鼎易印刷事業股份有限公司
法律顧問：北辰著作權事務所　蕭雄淋律師
初版一刷：2004年7月　　定價：新台幣280元
I S B N：986-7609-36-0
國家圖書館出版品預行編目資料

十面埋伏／香港電影雙周刊作. --初版.--
臺北市：葉子, 2004〔民93〕
面；公分. --(愛麗絲)

ISBN 986-7609-36-0(平裝)

1.電影片

987.83 93011803

總 經 銷：揚智文化事業股份有限公司
地　　　址：台北市新生南路三段88號5樓之6
電　　　話：（02）2366-0309　　傳真：（02）2366-0310
※本書如有缺頁、破損、裝訂錯誤，請寄回更換

編輯‧文稿‧訪問　　　王麗明
Art Director　　　　　Marco Yau
Graphic Designer　　　黃文傑
製作　　　　　　　　　電影雙周刊出版社有限公司
　　　　　　　　　　　香港柴灣利眾街40號富誠工業大廈B座17字樓B2室
本書所載一切的相片、服裝設計草圖、電影分鏡草圖均屬於

CONTENTS

十面埋伏

005
Shi Mian Mai

引言

張藝謀說，《十面埋伏》是一個武俠片包裝下的愛情故事；但其實，《十面埋伏》更是一個有關反叛的故事。戲裡戲外。

因為反叛，所以小妹沒有聽從幫主的命令殺死金捕頭，金捕頭寧願浪跡天涯也不再為官府圍剿飛刀門，劉捕頭也違抗幫規拔出背上的飛刀。

因為反叛，所以張藝謀沒有理會外界對《英雄》的評論因而回歸他最拿手的城鄉故事，反而繼續沉醉在武俠世界裡，拍了《十面埋伏》。

只有反叛，才會不甘心依循傳統，才會有力量去突破常規。張藝謀首先帶給觀眾一部有別於傳統武俠片的《英雄》，之後再拍《十面埋伏》，不但彌補了前者的不足之處，更拍出兩場突破傳統框架的動作場面：「牡丹坊舞衣水袖打豆子」及「重慶永川竹林殺出重圍」。

【《十面埋伏》電影紀實】希望透過文字和圖片，將一班幕前幕後工作人員為《十面埋伏》付出過的精神、努力及汗水，精細無遺地紀錄下來。為此，今年四月專程到了北京訪問編劇王斌和李馮、製片主任張震燕、攝影指導趙小丁、美術霍廷霄、錄音師陶經及紀錄片導演甘露。感謝他們娓娓道來的點點滴滴，令本書的內容更豐盛。還要感謝百忙中抽空接受訪問的程小東，他繪聲繪影的口述，透視了「五大場面」的動作設計的來龍去脈。當然，還有身在日本的和田惠美及梅林茂，傳真或電郵上仔細的詳細闡釋，都為特刊中「美術與設計」的部份，多添了幾分閱讀性。

《十面埋伏》用了差不多兩年的時間去構思、籌備、拍攝及後期製作，中間經歷了最無情的SARS肆虐，也經歷了梅艷芳小姐的離去。人生無常，珍惜當下。

謹將這書獻給《十面埋伏》全體的工作人員，以及永遠長青於我們心中的梅艷芳小姐。

王麗明
二零零四年七月

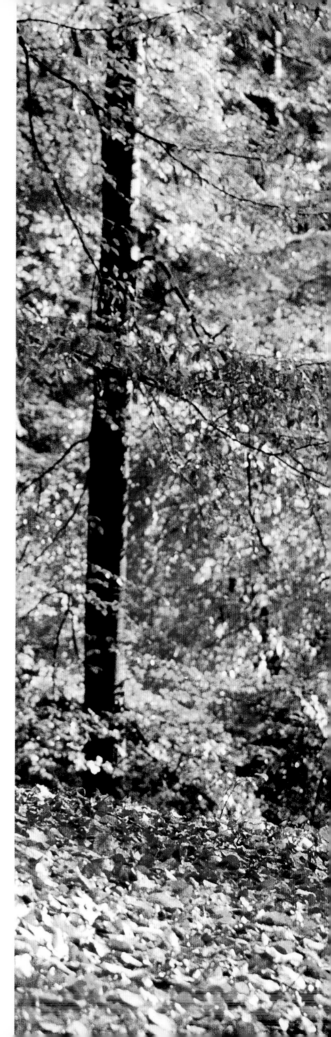

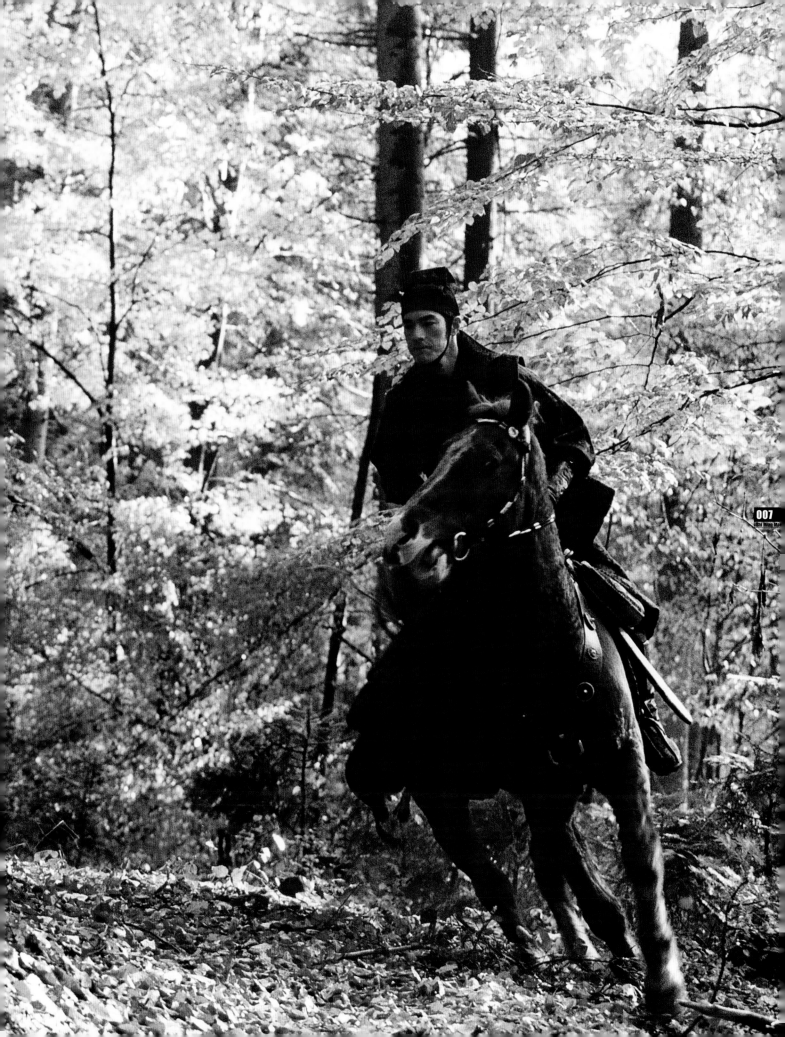

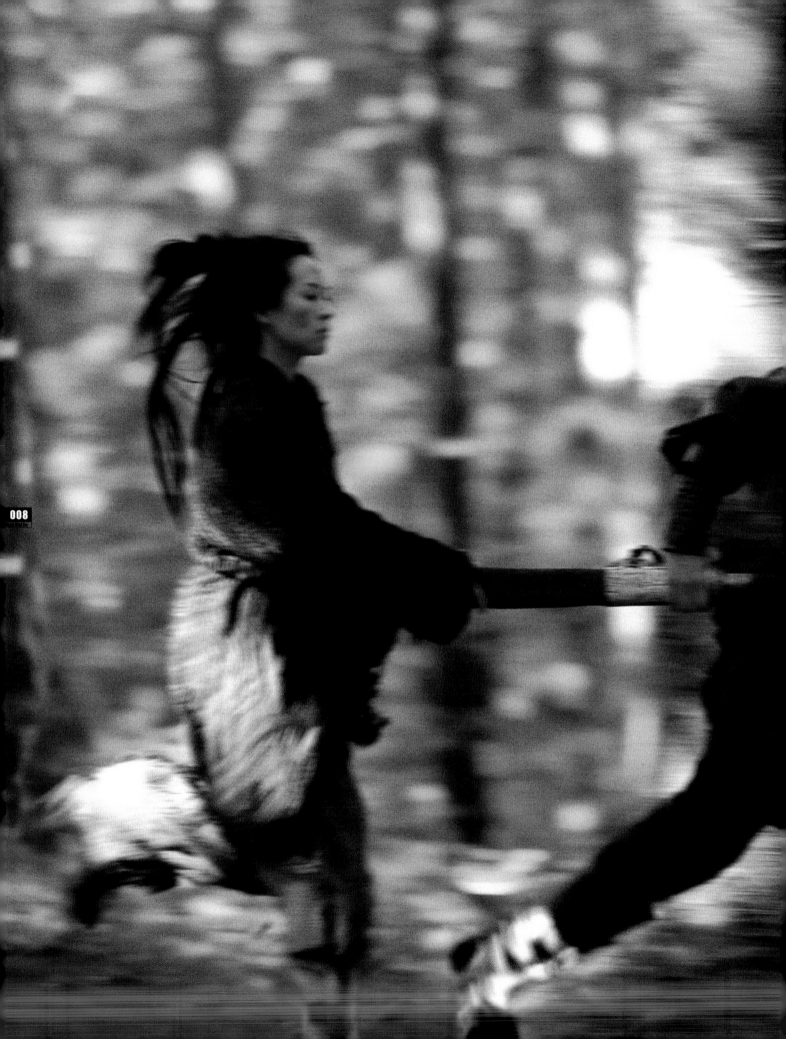

故事與角色

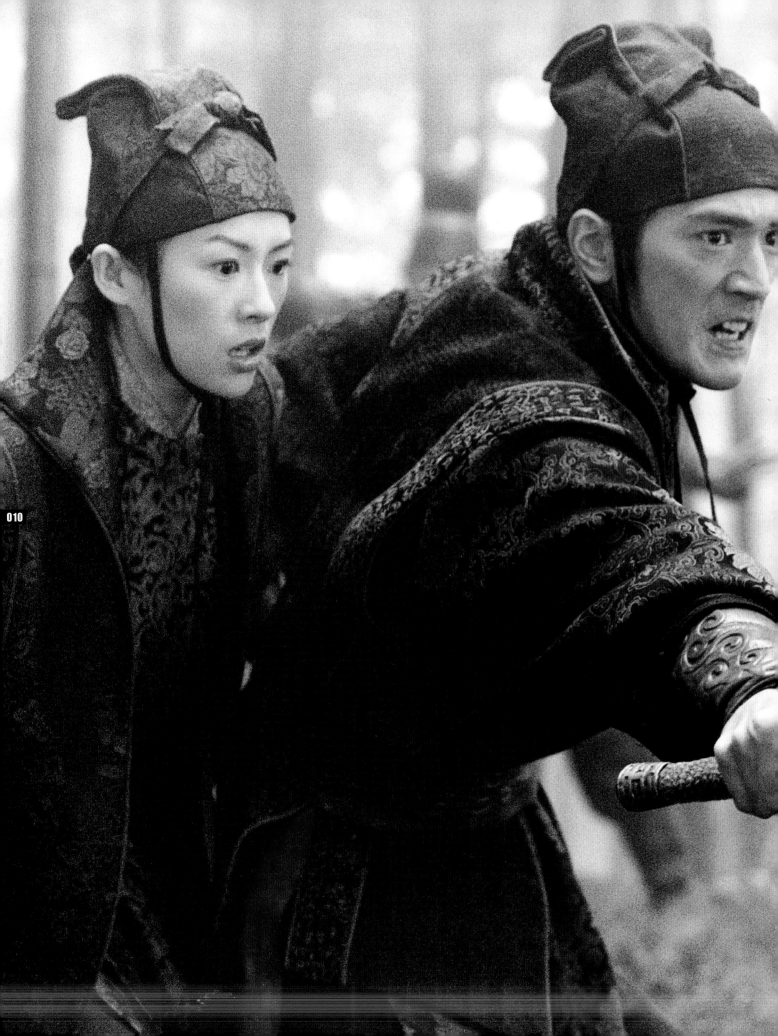

《十面埋伏》故事大綱

唐太宗十三年，皇帝昏庸，朝廷腐敗，民間湧現不少反官府的組織，其中以飛刀門的勢力最大。飛刀門旗下高手如雲，以「殺富濟貧，推翻朝廷」為旗號，甚得百姓擁戴。飛刀門總部設在靠近都城長安的奉天縣境內，因而直接威脅長安的安全。朝廷深以為患，遂嚴令奉天縣加以剿滅。飛刀門幫主柳雲飛在與奉天縣官兵的戰鬥中犧牲，但在新任幫主領導下，飛刀門的勢力不減反增。

奉天縣兩大捕頭劉捕頭、金捕頭奉命於十日內將飛刀門新任幫主緝拿歸案。劉捕頭懷疑新店牡丹坊的舞伎小妹是飛刀門前幫主柳雲飛的女兒，遂用計將她拿下，押入天牢。二人並再度設下圈套：由金捕頭化名隨風大俠，乘夜劫獄，救出小妹；藉此騙取小妹的信任，查出飛刀門的巢穴，以便一舉剿滅。

隨風依計救走小妹。逃亡路上，隨風對小妹呵護備致，小妹不禁對他漸生情愫；而隨風與小妹朝夕相對，亦被她的出塵氣質深深吸引。星月之夜，二人終究按捺不住，狂烈戀火，眼看一發不可收拾。

樹林外，罡風凜冽，隱隱殺機正悄悄地向他們進逼。

不應相愛卻愛得熾熱的戀人，雖有愛，但內心深處卻又埋伏著深不可測的陰謀。命運，也被潛伏十面的危機所威脅。

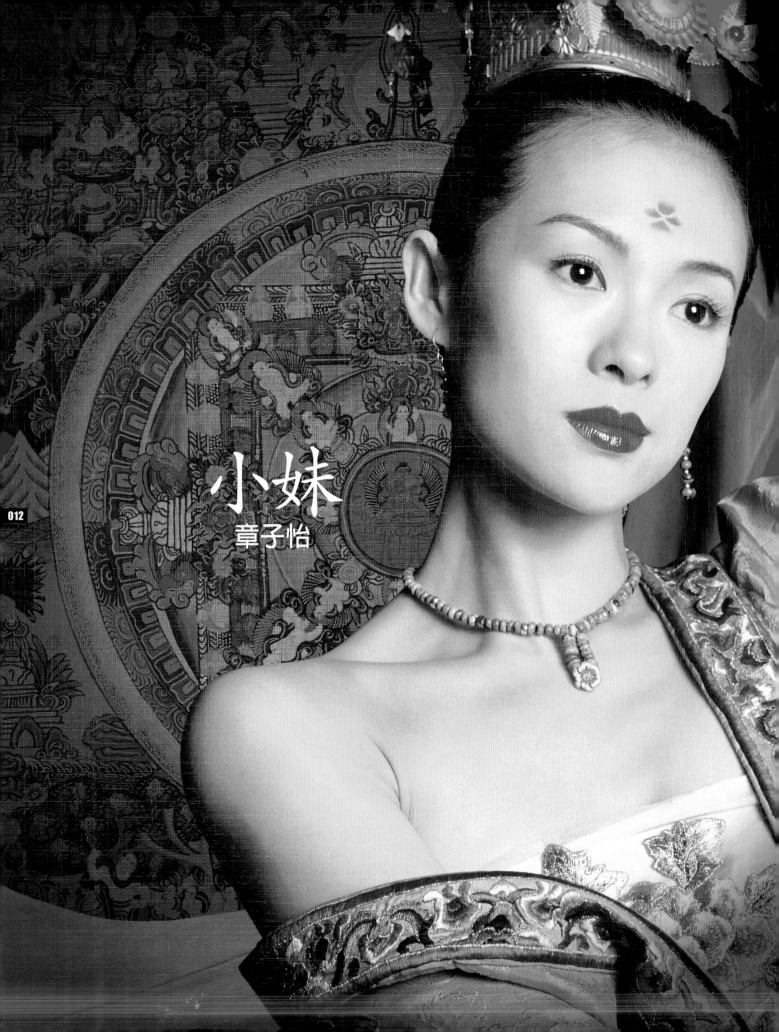

小妹
章子怡

演盲女，演舞伎，《十面埋伏》裡的小妹，是一個可以讓章子怡演技盡情發揮的角色。從穿上著名服裝設計師和田惠美花了兩個半月縫製的藍色舞衣開始，嬌小纖瘦的章子怡注定了是飾演小妹的不二之選。

小妹婀娜多姿地起舞，不動聲息地揮一揮水袖與劉捕頭來一場豆子對決的場面揭開序幕，之後與金捕頭亡命天涯，過程中與追捕者展開一場又一場的生死決鬥。看過章子怡演《臥虎藏龍》的玉嬌龍，我們就知道她身手不凡，今次在《十面埋伏》同樣有展示好身手的機會，除了武打動作，她還要載歌載舞地表演。

章子怡十一歲開始學習中國民族舞，整整花了六年時

成奪命的武器。對於這位出手相救的男人，不知他的動機是善意還是惡意，也不知道他的感情是真的還是假的，但小妹卻按捺不住人類最原始的情感，愛上一路上對她呵護備至的隨風。

「在他們猶如貓捉老鼠的互相欺騙的過程之中，他們所做的事情是假的，都是預先被安排好的，然而他們彼此間付出的感情是真的。」

自《我的父親母親》和《英雄》後，《十面埋伏》是章子怡第三次與張藝謀再結片緣。這位星途上的伯樂，從前獨具慧眼地將她從過萬的女孩子中挑選出來給她第一次演戲的機會，今天再以電影來給一天一天向上攀升的她，

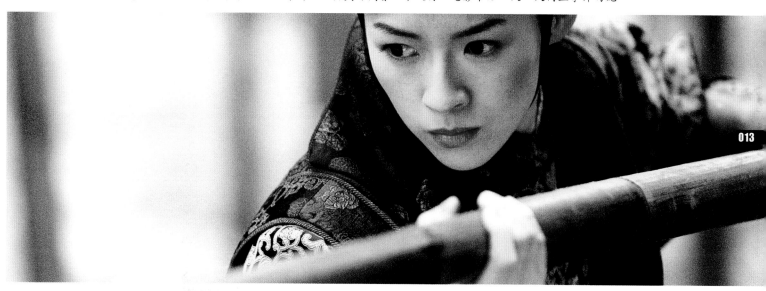

013

間練出優秀的舞蹈底子，這次在《十面埋伏》裡大派用場，為她跳舞的一場戲，打下良好的基礎。

「在《十面埋伏》開機前兩個月，每天都有老師來教我跳舞，而我天天就跟她上課。其實我覺得特別開心，有這樣的一個機會來讓我展示自己特別的才能，因為拍電影時，很難有這樣的機會或舞台，來讓我展示自己的舞蹈才能！」這位身份不明的盲女，因為被懷疑是飛刀門前幫主柳雲飛的女兒，所以成為奉天縣兩大捕頭奉命於十日內緝拿歸案的目標人物。與化名為隨風大俠的金捕頭披星戴月走過樹林、花地、竹林、雪地，滋生了的愛情，最後卻變

搭起一個磨練演技的舞台。

為了演好盲女的角色，張藝謀苦心地安排章子怡跟一個十九歲雙目失明的女孩子一起生活，她們除了上廁所，幾乎每天都在一起，和她生活了兩個月，章子怡覺得那個幫助特別大。

「一開始的時候我自己有點摸不著邊，因為盲人的世界跟正常人是完全不同的，那種感覺和生活方式都不一樣，我就從零學起。一開始我傻乎乎地裝著盲的樣子，後來慢慢找到一種感覺，舉一反三，就變得容易多了。不過學盲人的舉動始終是一件很困難的事，要不斷去揣摩。」

Zhang Ziyi

章子怡 演員 Actress

　　章子怡於1979年2月9日出生，籍貫北京。中央戲劇學院表演系96屆畢業。在首部電影《我的父親母親》裡的清純可愛演繹，爲觀眾留下深刻印象。之後參演了李安導演的《臥虎藏龍》，旋即蜚聲國際，其演出受到各界讚賞，爲她開拓了好萊塢的市場。首部進軍好萊塢的電影《尖峰時刻2》(Rush Hour 2)，與國際動作巨星成龍合拍，並創出極高的票房紀錄。隨後參演了香港的《蜀山正傳》及韓國的《武士》。2002年及2004年分別再次參演張藝謀執導的《英雄》及《十面埋伏》。

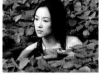 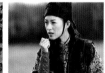

Filmography 電影作品

《我的父親母親》(1998)、《臥虎藏龍》(2000)、《尖峰時刻2》(2001)、《蜀山正傳》(2001)、《武士》(2001)、《英雄》(2002)《紫蝴蝶》(2003)、《十面埋伏》(2004)、《2046》(2004)

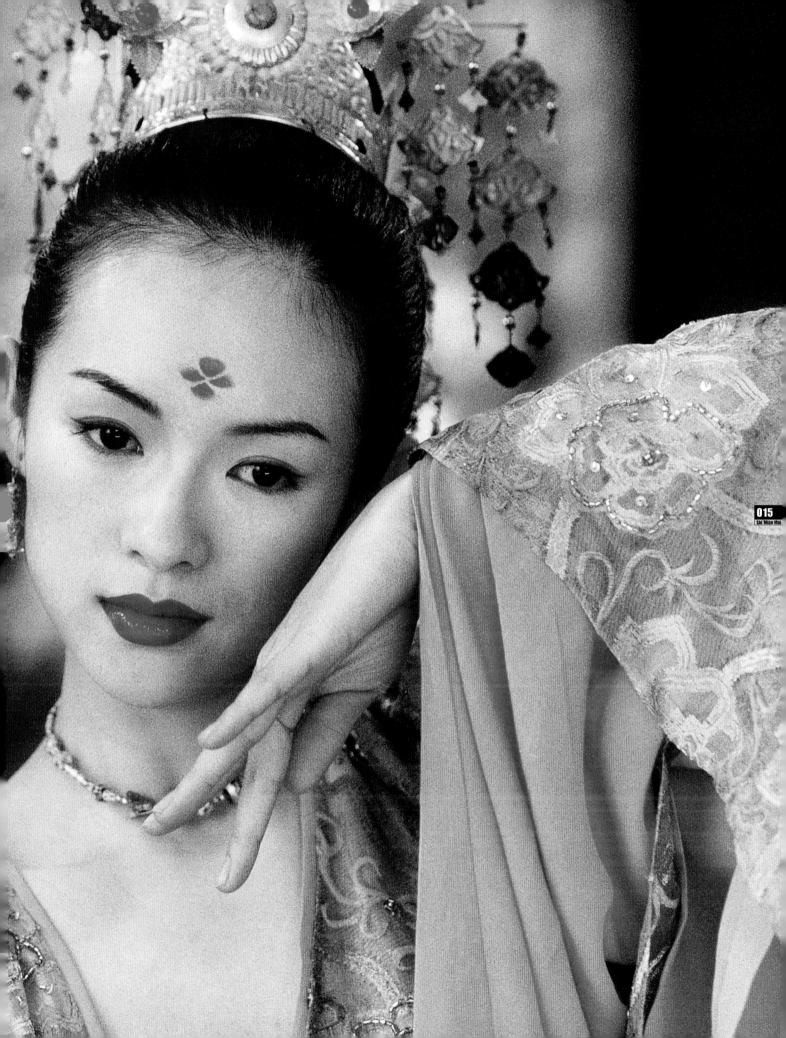

016

金捕頭

金城武

由 1993年第一次拍電影算起，2003年開拍的《十面埋伏》，正好是帶領金城武邁向電影事業另一個十年之作，剛好，也是陪他踏入男人三十而立之年的作品。

《十面埋伏》對金城武來說，可算是他在電影事業上的一大挑戰、一大突破，因為這是他第一部古裝武俠片，也是第一次跟蜚聲國際的中國導演張藝謀合作。

首次與這樣一位舉足輕重的大導演合作，金城武靦腆地說：「開始時我蠻害怕自己會做不到導演的要求，所以我邊學邊做，多跟導演和其他工作人員學習、討論，我經常問他們：我有沒有做錯？對白有沒有說錯？古時的人是這樣說話嗎？我自己很擔心，但導演人很好，他常常跟我說：『沒問題，你做得到的！』。而且導演教戲也教得很好，有時聽他在說戲，自己彷彿正在看一齣電影，很多時候聽他教完戲後，我就會更明白應該要怎樣去做。導演本身是個好演員，他常常會演一次給我看，這幫助了我很多，我覺得自己在演戲上進步不少！」

金城武飾演的金捕頭，為了緝拿飛刀門前任幫主的女兒，不惜與同僚設下圈套，而自己更化名為「隨風大俠」。既然是大俠，在開場不久的牡丹坊一幕，當然裝作風流倜儻的公子哥兒與舞妓們調笑一番，他就在這兒遇上盲女舞伎小妹，為他們此後三天的亡命奔逃，並為不應相愛卻又愛得熾熱的愛情揭開序幕。既然是武俠片，飾演奉天門名捕頭金捕頭的金城武，當然有不少一展不凡身手的機會。無論在烏克蘭的森林，或是重慶永川的竹林，他都有不少動作場面要應付。但對於在動作方面並不怎麼拿手的金城武來說，幸得動作導演程小東從旁指導，問題才迎刃而解。其實金城武與程小東曾先後合作兩次，包括1993年程小東與杜琪峯合導的《現代豪俠傳》及1996年程小東導演的《冒險王》，《十面埋伏》是他們第三次碰頭。

雖然在動作方面能應付自如，但武俠片裡免不了的騎馬場面，卻為金城武帶來了墮馬的意外，令他左腳兩條韌帶撕裂，最後要由烏克蘭送返日本治療。

墮馬意外並沒有為金城武在烏克蘭拍攝的日子添上污點，這反而是他拍戲多年以來，最舒泰的日子。因為在拍戲之餘，他可以和工作人員隨意逛逛烏克蘭的大街小巷，大伙兒一起去吃飯。沒有傳媒的跟蹤偷拍，也沒有影迷們的貼身追隨，著實輕鬆寫意。在烏克蘭拍攝多月，走過那裡的樹林、花地、雪地，最難忘的不是負傷上陣，而是在雪地上冒著寒冷的風雪與既是同僚又是敵人的劉德華對砍。

「下大雪的時候，大家都擔心：怎麼辦？怎麼連戲拍下去？後來因為時間的關係，導演決定繼續拍。當時我只是在想：可不可以趕快收工？因為實在太冷了，我們的手腳都冷了，但還是一直在對砍，一直在地上滾動，雖然我臉上還有表情，但其實我的下巴已經凍僵了！」

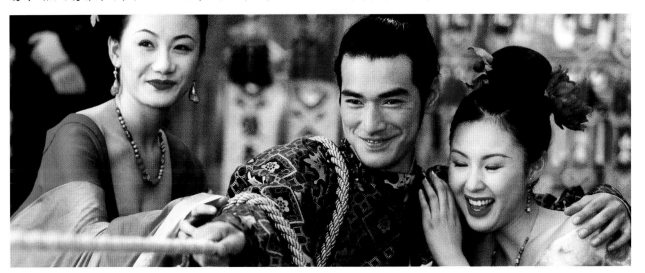

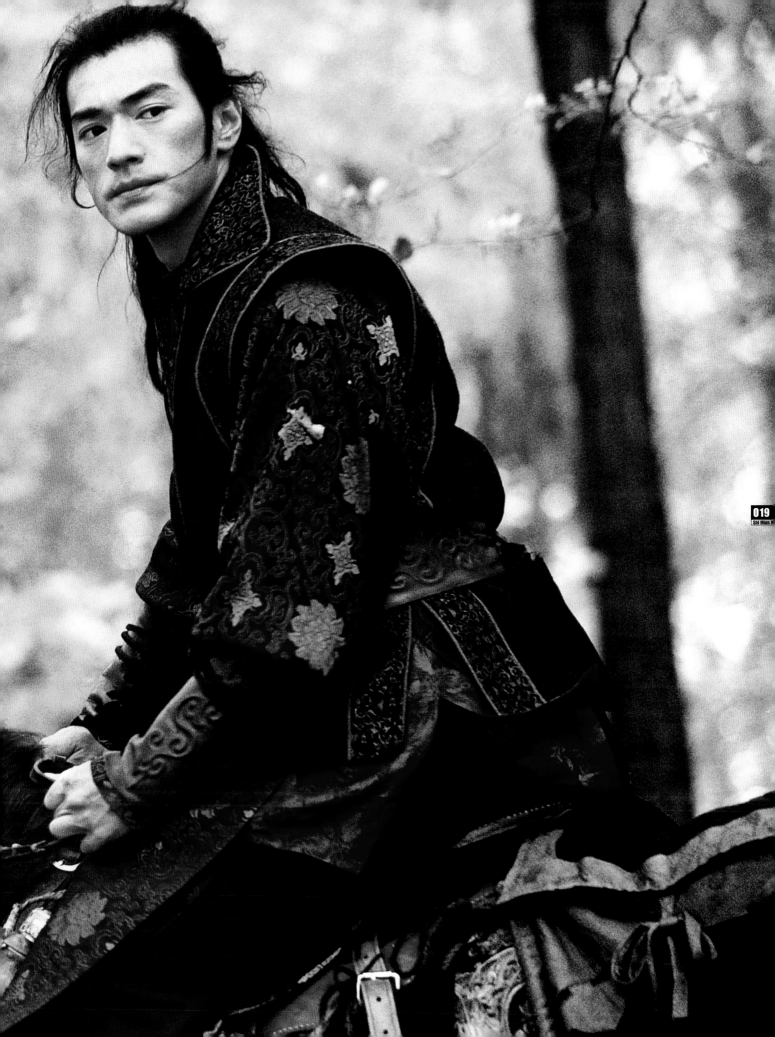

Takeshi Kaneshiro
金城武 演員 Actor

　　金城武，1973年10月11日於台灣出生，中日混血兒，原籍日本。在台灣長大及接受教育。十五歲時被廣告商發掘拍廣告，其後被唱片公司賞識，1992年灌錄首張個人大碟。1993年前往香港參演電影，第一部電影為杜琪峯的《現代豪俠傳》。其後他跟王家衛合作《重慶森林》及《墮落天使》，以及李志毅的《天涯海角》，令他在日本大受歡迎。之後被邀請往日本拍攝電視劇《聖誕夜的奇蹟》、《神啊！請給我多一點時間》等。1996年，金城武首次參演日本電影《迷離花劫》演出；之後並主演由李志毅執導的日本製作《不夜城》。金城武一直奔波於港、日、台三地，《十面埋伏》是他首次與中國導演張藝謀合作的電影。

Filmography 電影作品（部份）

《現代豪俠傳》(1993)、《重慶森林》(1994)、《墮落天使》(1995)、《冒險王》(1996)、《迷離花劫》(1997)、《兩個只能活一個》(1997)、《初前戀後的二人世界》(1997)、《神偷諜影》(1997)、《安娜瑪德蓮娜》(1998)、《不夜城》(1998)、《你的愛人，我的死神》(New York Daydream) (1998)、《心動》(1999)、《薰衣草》2000)、《極度狂熱份子》(2000)、《武者回歸》(2002)、《向左走，向右走》(2003)、《十面埋伏》(2004)

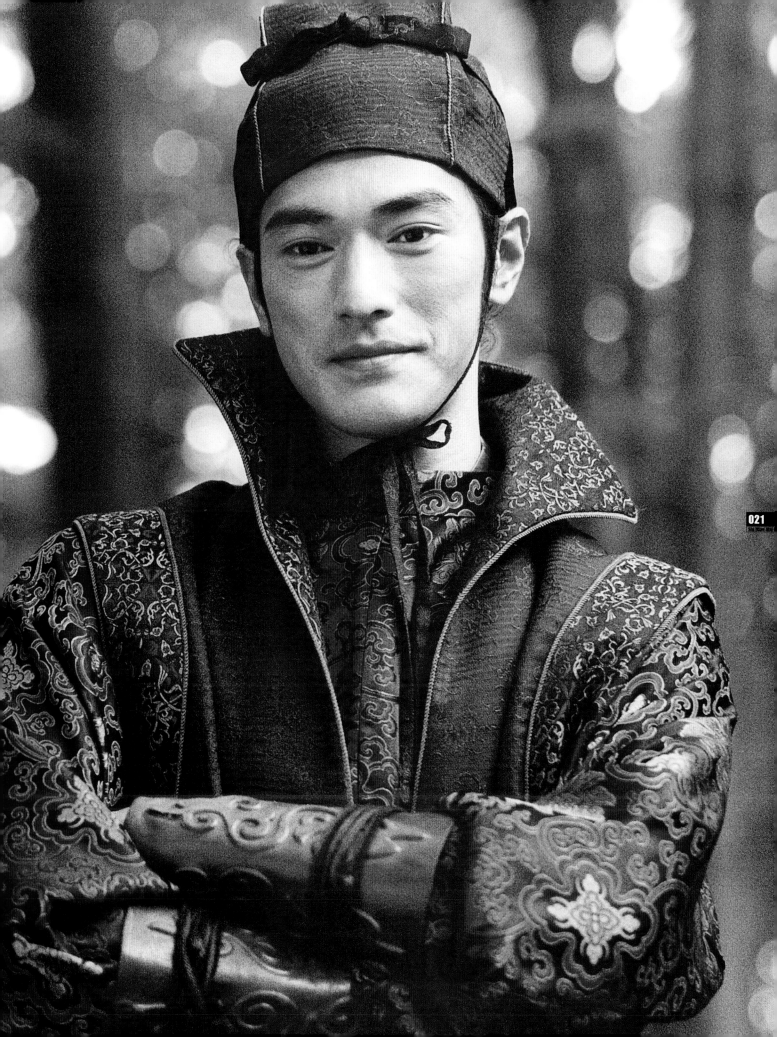

劉捕頭

劉德華

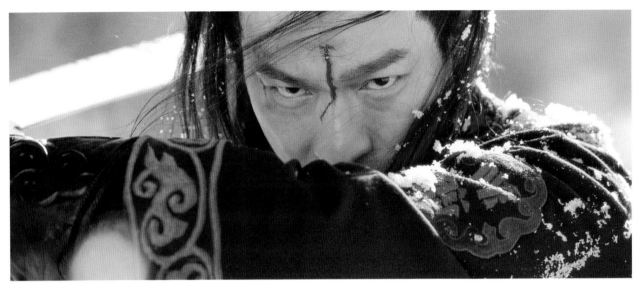

演過一百一十四部電影的劉德華，自言《十面埋伏》是他電影事業上的第一次。第一次與中國電影導演合作，第一次與欣賞多時的張藝謀碰頭，也是第一次演如此嚴肅、純正的武俠片。

「武俠片我拍的不多，就算以前拍過所謂的武俠片，當中還是有一點點喜劇的感覺，如果說到像《十面埋伏》這樣嚴肅的武俠片，這是我電影生涯上的第一次。最初接拍這部電影時，我還以為我會有很多武打的動作場面，讓我在武打方面表現一下，後來才知道原來導演需要的是更深層次的角色性格展現，那跟我看《英雄》的方向是截然不同的。現在我很開心，因為我演戲的部份比武打還要多。」

劉德華飾演的劉捕頭，角色帶一點邪也帶一點奸的味道，笑容之下藏著的其實是刀，一把準備奪命於無形的刀。一開場去到華麗的牡丹坊，就是想要暗地裡查證舞伎小妹是否為飛刀門前幫主柳雲飛的女兒。他一方面看著歌舞喝著美酒，一方面用小豆子來給跳著舞的小妹作個「見面禮」，試試對方的身手如何。後來就帶著一大班的手下，向小妹展開三天的白日追捕。

至於與同儕金捕頭，由開始時的同一陣線，到最後走到敵對的地步，全因為三個字——愛與恨。在這樣亦愛亦恨、亦真亦假的三角關係裡糾糾纏纏，理智被埋沒，忠誠倒戈為叛逆，到頭來兩人不惜以命相拼，決戰於茫茫風雪之下。

跟金城武和章子怡一樣，劉德華在《十面埋伏》裡同樣有武打動作場面，一向以敬業樂業、勤奮好學見稱的劉德華，自然不會錯失這麼一次難得的演出機會。

「我本來就不會打，但我是個好演員，相信應該可以演一個武功高強的捕頭。我事前真的花了一段時間去練習，那段時間只可以用一個字來形容：痛。因為這次戲裡的動作及打鬥方法比較實在，所以有很多動作需要花時間去練習，而且我們是用真刀，因為用假刀，我和金城武對砍時那種強大的力量就沒了。不過可能我的力量不如金城武大吧！所以有時就算擋到他的刀，自己還是會傷了自己。不要看我傷了一點點，其實他比我傷得還要重！」

第一次與張藝謀合作，劉德華對這位中國第五代導演核心人物，有很高的評價，認為他對事物及意見的接受程度很大。《十面埋伏》才拍竣不到半年，劉德華已熱熾期待著下一次再與張藝謀合作的機會，不過，他希望那會是一部文藝片。「我覺得張藝謀導演像個小孩，他有小孩子的純真、天真，想像的空間很寬闊，所以我覺得跟他合作，彼此間可以產生很大的火花，幾乎在每一場演出前，他都會跟我們研究角色的心情、情緒和表現。」

Andy Lau

劉德華

演員 Actor

劉德華，1961年9月27日出生於香港，廣東新會人。1980年考入無線電影藝員訓練班。成名作包括《獵鷹》、《神鵰俠侶》及《鹿鼎記》等。1982年開始參與電影演出，第一部戲是許鞍華的《投奔怒海》。其後參演的影片超過一百一十部之多，產量驚人。劉德華於1992年成立天幕電影公司，製作過多部作品，包括《九二神鵰俠侶之癡心情長劍》、《香港製造》等。劉德華在影壇默默耕耘廿年，終於在2000年憑《暗戰》一嘗影帝滋味，獲香港電影金像獎最佳男主角獎。2004年憑《大隻佬》再獲香港電影金像獎影帝及香港電影評論學會最佳男演員獎。《十面埋伏》為他首次與張藝謀合作的電影。

Filmography 電影作品（部份）

《投奔怒海》(1982)、《毀滅號地車》(1983)、《停不了的愛》(1984)、《法外情》(1985)、《英雄好漢》(1987)、《法內情》(1988)、《旺角卡門》(1988)、《賭神》(1989)、《天若有情》(1989)、《川島芳子》(1990)、《阿飛正傳》(1990)、《賭俠》(1990)、《五億探長雷洛傳I之雷老虎》(1991)、《五億探長雷洛傳II之父子情仇》(1991)、《九一神鵰俠侶》(1991)、《烈火戰車》(1994)、《黑金》(1995)、《暗戰》(1999)、《孤男寡女》(2000)《阿虎》(2000)、《全職殺手》(2001)、《無間道》(2001)、《無間道III終極無間》(2003)、《大隻佬》(2003)、《十面埋伏》(2004)

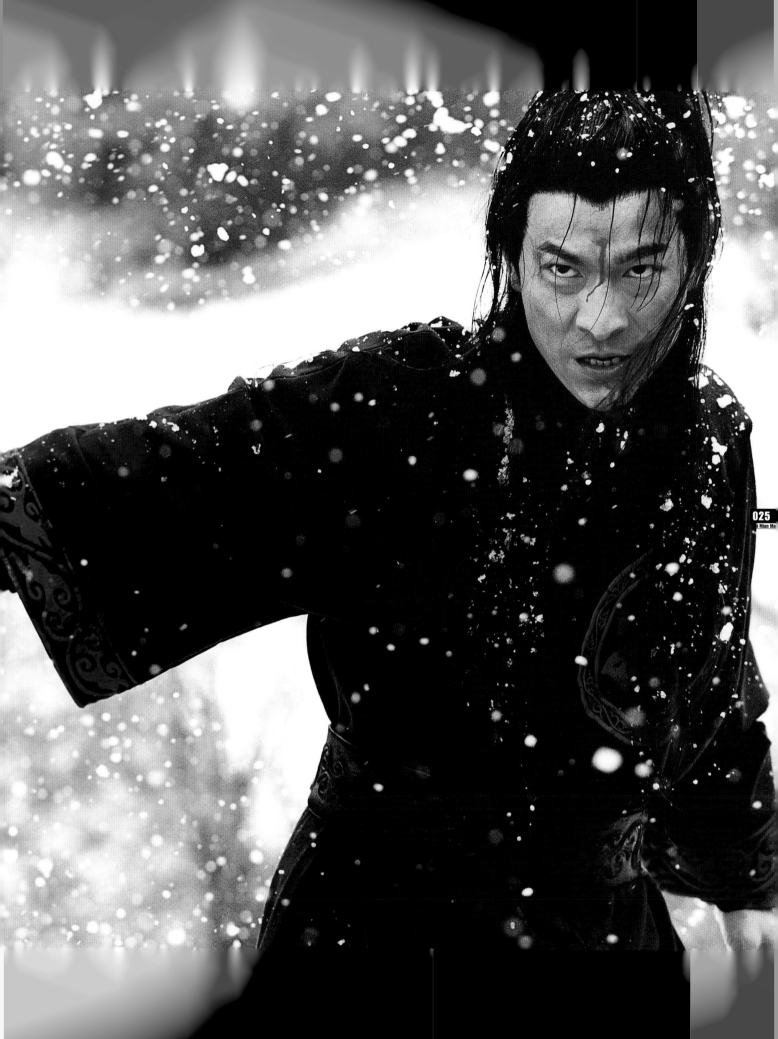

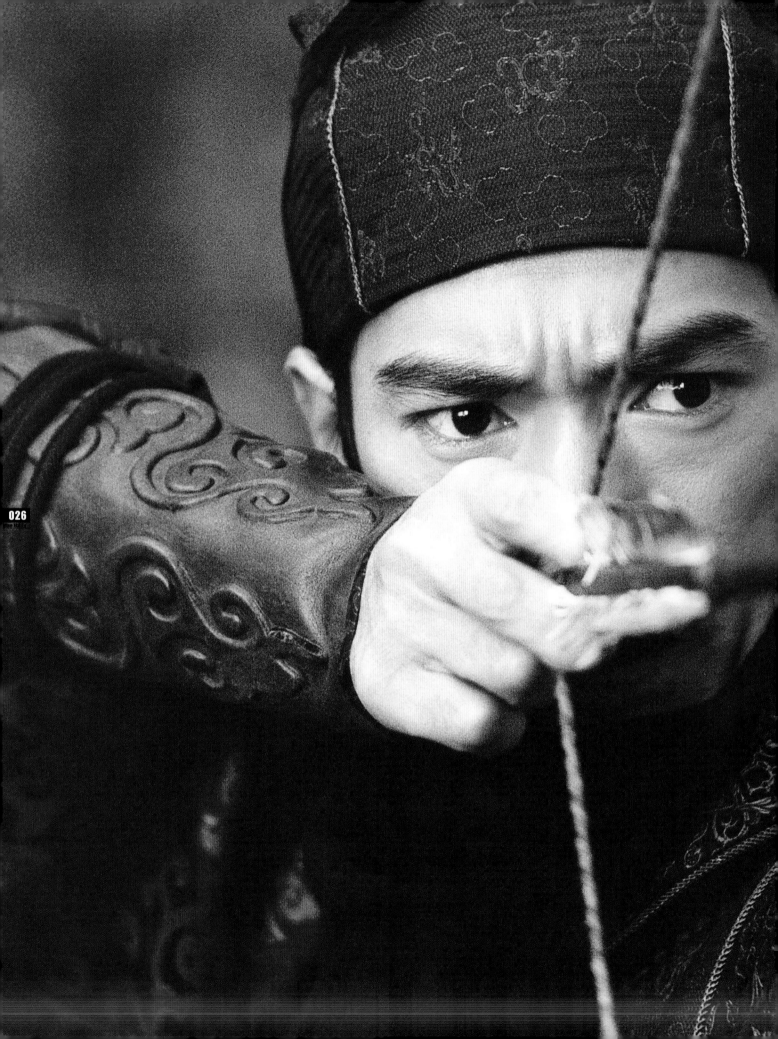

創作與製作

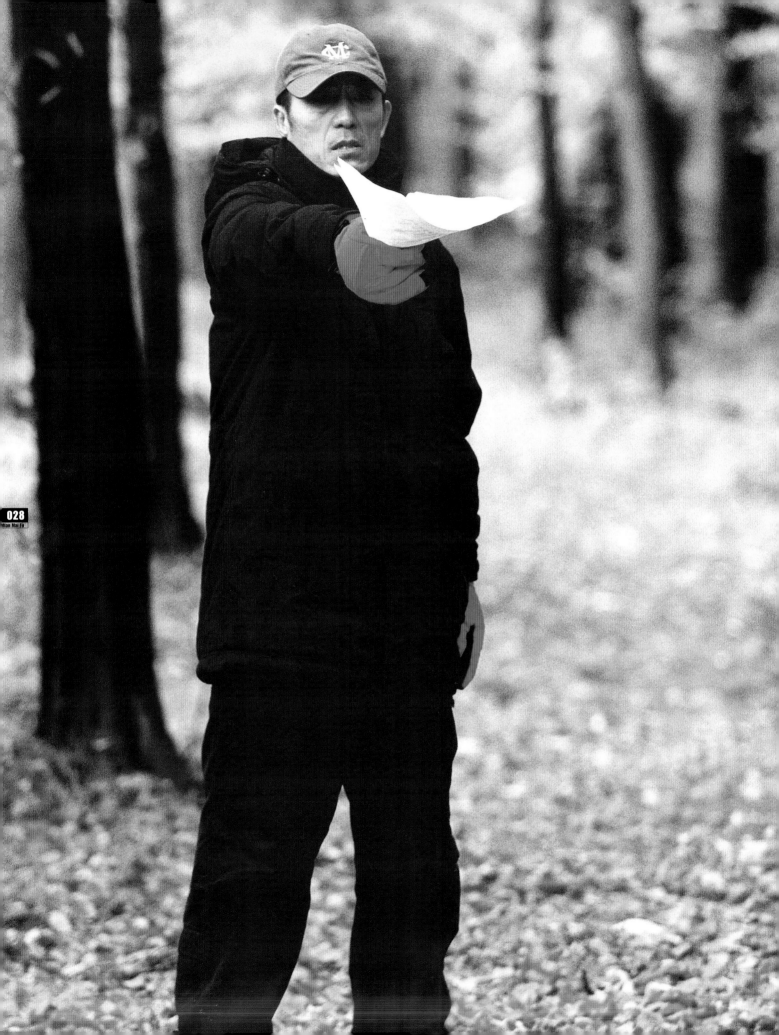

「我不是一個武俠片的內行，也不是一個拍動作片的內行，但我喜歡武俠片、功夫片這一類型，我的目的不是想拍一些很傳統的武俠片，我想要拍一部講人物、講感情、有個人風格的武俠電影。」

「在這部一小時五十分鐘的電影裡，整體都在表現一段愛情的發展過程。其實故事結局悲劇不悲劇並不重要，最重要是描寫這段愛情的過程中，讓觀眾看到三個人物為愛折磨、為愛痛苦，看到愛情為他們帶來的內心衝擊，而他們又可以為愛奉獻一切的可貴精神。」

張藝謀營造的這個愛情故事，充滿了戲劇性，然而，這種情愛關係的戲劇性發展，在現實生活中其實屢見不鮮。

「愛情是沒有次序的，沒有理性，完全是感性的。愛就是愛，愛是沒有辦法去解釋『為什麼』，如果可以解釋，那就不是愛。就像《十面埋伏》的故事一樣，只是短短的三天，小妹和金捕頭就上演了一場轟轟烈烈的愛情，所謂『一見鍾情』，所謂『觸電』，都是沒有道理的。你可以三秒鐘就愛得死去活來，而三十年的關係也未必就說明那就一定是愛情。」

由2002年籌備開始，張藝謀與其他工作人員為《十面埋伏》的拍攝場景，走遍國內的大江南北，又到過不少國外的地方，最後落實在烏克蘭的樹林及花地、重慶永川竹林，以及在北京電影廠搭建一堂大布景。

「我們在北京搭了一堂非常大、非常豪華的布景—牡丹

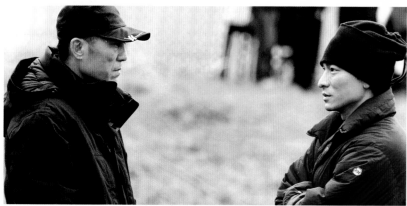

坊。在牡丹坊裡，小妹跟劉捕頭有一場打豆子的戲，很有視覺效果。此外，在中國傳統的武俠電影中，竹林始終是跟武俠連在一塊，所以三十年前胡金銓的《俠女》拍竹林，之前李安的《臥虎藏龍》也拍竹林，彷彿一寫人物在竹林裡活動，就成了武俠片的基本元素，我當然不可例外地也拍竹林，竹林是中國武俠片的視覺代表。」

至於烏克蘭的雪地，本來並未有列為場景之一，但後來因為烏克蘭的天氣反常，突然提早到十月開始下大雪，基於拍攝時間緊迫的關係，拍攝隊已無法再花十天時間去等待積雪融化，加上擔心大樹會被雪壓壞，以致不能連戲，所以最後臨時在劇本上作出更動，將最後的一場戲改在雪地裡拍

攝。想不到原本看來的重重波折，反而成就了這場戲的氣氛和意境。

「現在看起來，可以說是天賜良機，老天爺注定要幫這個忙，在這樣被動的情況下作出的調整，反而成為最精采的一場戲，為最後雪地對砍的場面增添不少氣氛。」

「關於武俠片，我喜歡追求一種極致的、充滿想像力的視覺和聽覺效果。一部武俠片能夠給觀眾留下三分鐘精彩的高潮就足夠了。」

「但當你看完這部電影，甚麼打鬥、動作、視覺場面等，你都會覺得那都只是一個背景，真正最吸引你的，依然是三個人物的命運，三個人物的感情。」

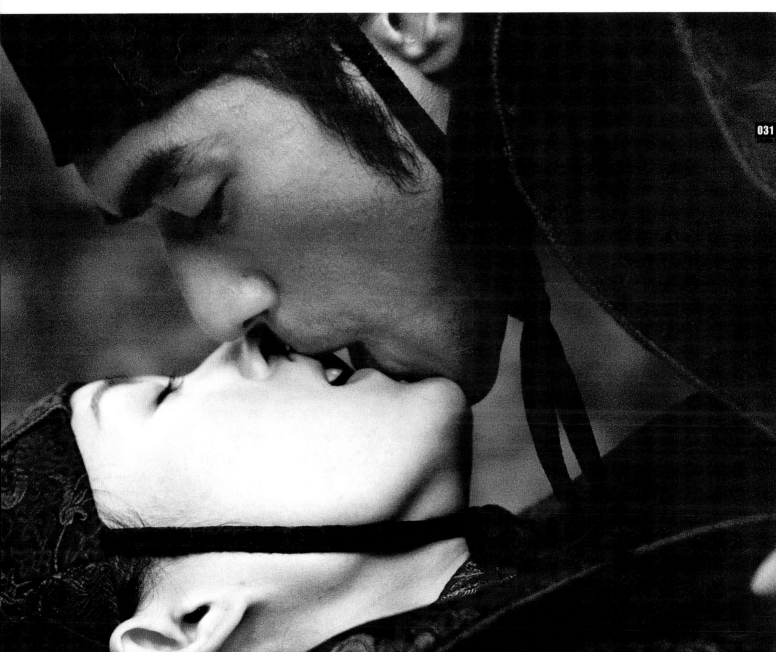

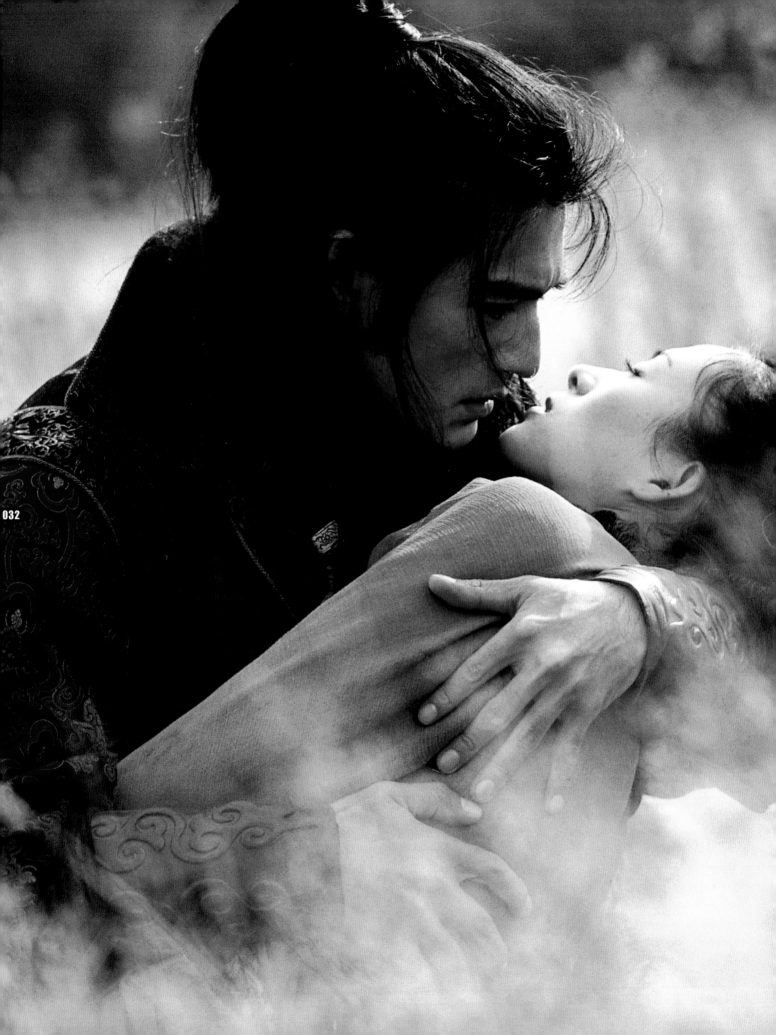

Zhang Yimou
張藝謀 導演 Director

張藝謀於1951年11月14日出生，籍貫西安陝西。1978
年考入北京電影學院攝影系。1982年畢業後任廣西電影製
片廠攝影師。自初次執導的《紅高粱》榮獲柏林國際影展
金熊獎後，聲名大噪，至今仍是中國影壇最有才華及最具
影響力的導演之一。張藝謀是中國最重要的第五代導演，
亦是優秀的演員和攝影師，曾參演《紅高粱》，後來更憑
《老井》(1986)獲第八屆中國電影金雞獎最佳男主角獎、第
十一屆電影百花獎最佳男演員獎及第二屆東京國際電影節
最佳男主角獎；此外他曾擔任《黃土地》(1984)、《老井》
及《大閱兵》(1986)的攝影指導，《黃土地》為他帶來第五
屆中國電影金雞獎最佳攝影獎及法國第七屆南特三大洲國
際電影節最佳攝影獎。張藝謀執導之電影屢獲佳績，1990
年、1991年及2003年分別憑《菊豆》、《大紅燈籠高高掛》
及《英雄》三度被提名奧斯卡最佳外語片。其他囊括了的
國際重要殊榮包括：《大紅燈籠高高掛》及《秋菊打官司》
(1992)分別奪得第44屆及45屆威尼斯影展銀獅獎及金獅獎；
《活著》(1994)獲第47屆坎城影展評判團大獎；《一個都不
能少》(1999)再度贏得第52屆威尼斯影展金獅獎；《我的父
親母親》(1999)獲柏林影展銀熊獎。最新作品《十面埋伏》
獲邀成為第57屆法國坎城電影節的觀摩電影。

Filmography 電影作品

《紅高粱》(1987)、《美洲豹行動》(1988)、《菊豆》(1990)、《大
紅燈籠高高掛》(1991)、《秋菊打官司》(1992)、《活著》
(1994)、《搖呀搖，搖到外婆橋》(1995)、《有話好好說》
(1996)、《一個都不能少》(1998)、《我的父親母親》(1999)、
《幸福時光》(2000)、《英雄》(2002)、《十面埋伏》(2004)

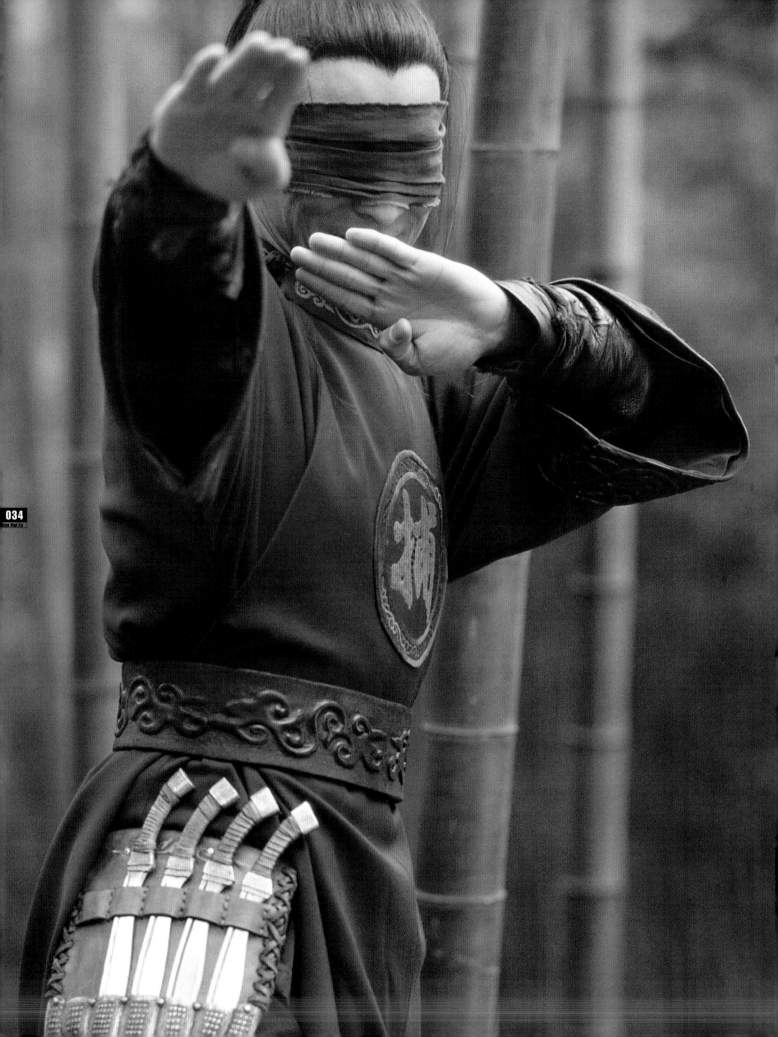

李馮　王斌

編劇

《十面埋伏》是甚麼時候開始構思的？

王：在《英雄》差不多拍完的時候，張藝謀就確定要拍《明月飛刀》（編註：即《十面埋伏》最原始的故事），其實那是《英雄》還未開拍前我們已經提綱過的構思，待《英雄》一拍完，張藝謀堅決表示要再拍一部武俠片，我們就著手去弄《明月飛刀》的劇本。

李：那是2002年夏天的事。我們合作的過程是這樣的：先提綱，然後在提綱的基礎上去討論。《英雄》在做後期製作的時候，《明月飛刀》的劇本就開始寫了。

王：我們前前後後提綱了差不多十多廿次。

創作劇本時，有沒有參考甚麼武俠讀物？

李：主要是古龍。

王：其實在寫《英雄》的劇本以前，我們已開始看過很多武俠小說，一直沒有停過。寫《十面埋伏》的初期，風格跟古龍的是有點相似，但後來我們在度大橋的時候，跟古龍的已經相距甚遠，加上劇本作出了多次調整，現在看到的《十面埋伏》完全是另一回事了。

為甚麼會如此堅決要再多拍一部武俠片？

王：《英雄》是武俠處女作。以我對張藝謀的了解，知道他對武俠片這一類型在各方面的了解還不足夠，包括武打設計等，基本上他的判斷能力僅僅是來自於他過去對武俠電影的觀眾經驗，而不是來自實際的拍攝經驗。所以《英雄》差不多拍完的時候，他就跟我表示下次要再拍武俠片。作為一個旁觀者，這次我看到他已掌握到武俠片是怎麼回事，電腦特技又是怎樣一回事。《十面埋伏》作為他第二部武俠片來說，相對地是比較成熟的。第一部始終是處女作，未過足癮，而且故事比較薄弱，但《十面埋伏》的故事相對比較紮實。

為甚麼《十面埋伏》的故事背景後來會落實唐朝？

王：我們是有想過其他的朝代，但後來都落實在唐朝。中國已經拍過大量的清宮戲，有關明朝的電視劇也不少，但明朝的服裝不好看，像張藝謀這樣一個講求視覺效果的導演來說，一想就想到唐朝。為甚麼是唐朝呢？因為唐朝的風格比較奢華，服裝、建築等的色彩也很斑斕，加上那個時代的人很自由，婦女的衣著和思想也比較開放。基於視覺上的考慮，我們最後決定以唐朝為背景。

李：基本上，這樣一個三角的愛情故事，放在任何時代都可以。

現在戲裡的一段三角關係，很曖昧，也很接近現代的男女關係。

李：對，我們討論過很多次要怎樣處理這段三角關係。

王：其實劇本在拍的過程中，修改過很多次，我個人

一直對這個三角關係中劉德華那條線的鋪陳有點擔心。因為從故事情節看來，好像沒有時間去展現劉德華和章子怡過去的情感關係，現在幾乎只看到章子怡和金城武的感情發展過程，但劉德華那條線就這麼單靠一句話去交代，然後就形成劉、金衝突的結果，對此我老是覺得不舒服。李馮都知道我一直對這個處理有點看法，總覺得好像有點問題。但後來聽剛完成後期製作的錄音師陶經說，現在出來的效果不錯。（編註：訪問是在2004年4月下旬進行，當時《十面埋伏》正積極在做後期製作）

所謂「十面埋伏」，是環境上的、是心理上的，還是情感上的？

王：其實《十面埋伏》的名字是江志強老闆起的。最初劇本在談的時候，名字叫《明月飛刀》，後來李馮改了另一個名字叫《非刀殺》。最後江老闆傳真過來另一個新名字《十面埋伏》。我們覺得《十面埋伏》的名字很不錯，非常切題，跟劇本的情節很接近，因為無論是環境上或是人物的心理上，當中都具有埋伏的概念。

李：而且「十面埋伏」也營造出一種意境。

你們是怎樣去設計這三個人物的性格？三位演員的氣質與個性是否有跟角色相似的地方？

王：自從《秋菊打官司》以後，張藝謀特別強調人物個性的設計。張藝謀本身是攝影師出身，製造影像是他的強項，大家都特別記得他的《紅高粱》、《大紅燈籠高高掛》，不過，他電影故事裡的人物就是寫得不夠豐滿。到了《秋菊打官司》，張藝謀突然對人物、對人物作為本體的存在性重新加以思考。我是文學批評出身的，《活著》開始和張藝謀合作，當時他在電影裡反覆強調人物。從此以後，他每次設定人物時，他都會反覆思考在特定的情況下人物的說話模式、行為模式是怎樣。雖然《英雄》裡的人物是不食人間煙火的，不是正常的人化，也缺少了熱情，但這次《十面埋伏》回歸強調人物身上的思慮性，將人物放置在一件事情中，然後想想他的個性會如何發展，這樣就能將人物人性化，也能呈現人物在生活常態中的個性。

李：一開始女主角就定了是章子怡，而金城武和劉德

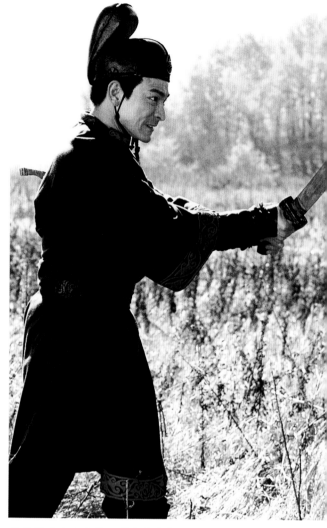

華是後來才決定的。劇本在整個過程中作出了多次調整，角色敲定後就一直有意地往接近演員氣質的方向去調整。

王：金城武飾演的金捕頭，有點調皮，有點嬉皮，有點玩世不恭，感覺上跟真實的金城武有點接近。劉德華的角色跟他本人就有一段距離，劉捕頭是個思想走了偏鋒、在大事當頭靠不住的人。劉德華在一般人心目中，依然是一個偶像小生，但劉捕頭卻是個有點偏向老生的角色。我得要說，這次劉德華在《十面埋伏》的演出很好。

李：關於人物的性格，我們討論過很多次，創作時我們都是依循故事情節去發展人物的個性，只是定了演員以後，我們才在方向上作了一點點調整，但整體還是依故事去發展。

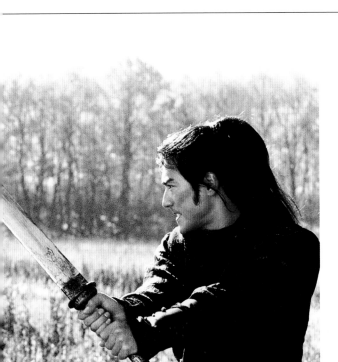

Li Feng

李馮 編劇　Scriptwriter

　　李馮的文學作品包括長篇小説【孔子】、【碎爸爸】，短篇小説集【盧隱之死】、【中國故事】、【唐朝】、【今夜無人入睡】、【另一個孫悟空】(日本版)。李馮是當代最重要的小説作家之一，亦是新生代小説家的創始人，1997年獲首屆聯網四重奏文學獎，現居北京。

Filmography 電影作品

《英雄》(2002)、《十面埋伏》(2004)

Wang Bin

王斌　編劇　Scriptwriter

　　王斌於一次《菊豆》的電影討論會中初遇導演張藝謀，兩人的緊密合作隨即展開。自《活著》一片後，王斌便一直成爲張藝謀執導電影的文學顧問。除與張藝謀合作外，王斌亦有參與其他導演的電影，有呂樂的《趙先生》、王小帥的《夢幻田園》、孫周的《漂亮媽媽》，以及電視劇《將愛情堅強到底》及《朋友》。

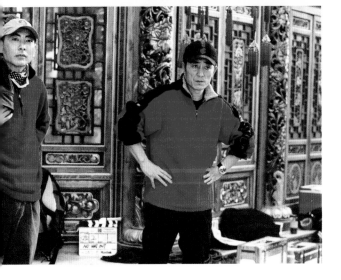

Filmography 電影作品

《活著》(1994)、《搖呀搖，搖到外婆橋》(1995)、《有話好好說》(1996)、《一個都不能少》(1998)、《我的父親母親》(1999)、《趙先生》、《幸福時光》(2000)、《漂亮媽媽》(2001)、《英雄》(2002)、《十面埋伏》(2004)

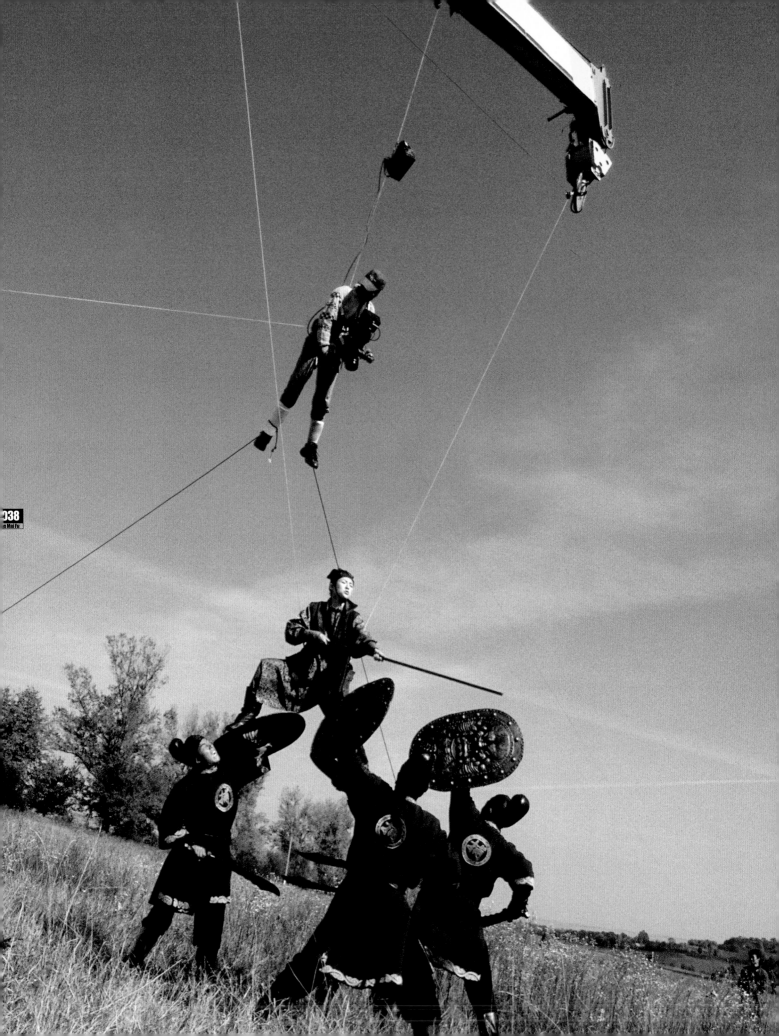

趙小丁
攝影指導

你是甚麼時候開始參與《十面埋伏》的準備工作？

一般而言，攝影、美術等部門，通常在選景的時候已經開始參與。早在2002年8月開始選景時，我就跟導演等人一起到了烏克蘭、俄羅斯等地方看景。記得從莫斯科機場轉機到烏克蘭的時候，因為航班延誤，趕不及轉乘到烏克蘭的飛機，加上我們沒有辦理入境俄羅斯的簽證，最後大家被迫在機場滯留了一晚，要等第二天的航班到烏克蘭去。

這次戲裡有五個重要的場面，卻沒有《英雄》裡的大場面，對攝影師來說，是不是比較容易調度？這次攝影上有甚麼特點？

《英雄》裡有很多千軍萬馬的場面，而《十面埋伏》幾乎可以說是沒有大場面，不過竹林追逐打鬥的一幕，也有其難度。至於攝影上，張藝謀希望多拍一些攝影機在運動的鏡頭。從題材上看來，《十面埋伏》的故事構思是講男、女主角一路上被追殺，他們不斷在路上奔跑，在逃亡。這個追殺的故事，有利於我們在攝影上做出大量攝影機運動、充滿動感的鏡頭，你從劇照上可以看到有很多用長焦距拍攝兩個人在樹林裡奔跑的畫面。

拍攝動作場面遇到很大的困難嗎？

從攝影的角度來說，拍動作戲最困難是要適應動作的節奏，例如動作導演程小東設計出來的動作，節奏都非常快，所以我必須要調整自己去適應。作為一位攝影師，無論在藝術性和技術性兩方面都要很注重。

據程小東說，《英雄》的動作是比較靈巧、飄逸，而《十面埋伏》的動作就實在、貼身一點；那麼在攝影的處理上，又有甚麼分別？

從拍攝影像上來說，其實分別不大，但拍《英雄》時是比較容易習慣、適應。記得在烏克蘭拍其中一場武打戲，武術導演程小東為章子怡設計了一個在半空翻騰的動作，他希望在章子怡上面拍一個top shot，所以就將攝影機綁在我的身上，用鋼絲把我吊起來，差不多有十多米高的半空，然後我就整個人吊著往下拍。我覺得當攝影師最重要的，是要完成導演的要求和他對藝術上的追求，而拍武俠片就要同時滿足文戲導演和武戲導演的不同要求，這是雙重性的，跟拍攝一般文藝片是不一樣的。

牡丹坊小妹用舞衣水袖打豆子的一幕，鏡頭的設計是怎樣去掌握那種好像跳舞的動作節奏？

正如前面說過，導演對這次的攝影要求是希望突出攝影機的動感，拍攝這一場打鬥跟後來男女主角奔跑逃亡的情況相似，攝影機都有大量運動。另外，小妹出手放出飛

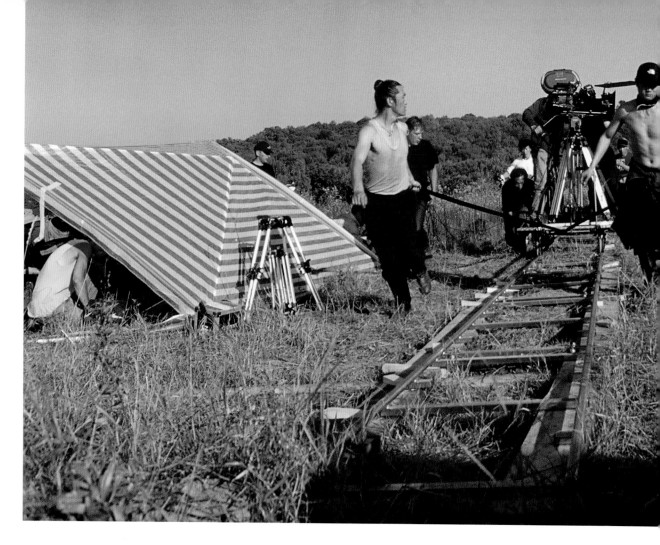

刀和金捕頭放箭等，都有運動的因素在裡面，攝影機就把這種運動的感覺營造得非常強烈，例如將攝影機的鏡頭跟著飛刀飛行的運動。我們在烏克蘭租用了一個差不多有一棵樹高的升降臂來進行拍攝，它有一個鎖道，攝影機安裝上去之後，就可以上下或者平衡地運動。另外，我們也租用了搖臂，只要將攝影機安裝在上面，就可以往前運動，我們就是這樣拍出飛刀飛行的感覺。至於牡丹坊一幕，也是用相同的手法去拍豆子在飛向大鼓。

烏克蘭的地理環境和天氣，對拍攝有沒有造成太大的影響？

當時最困難的，是將本來在樹林拍攝的結尾戲，改到雪山上去拍，那裡的溫度很低，而且濕度很高。基本上，在那個茫茫白雪的環境下拍戲，我們都沒有打光，一來是因為時間太過緊湊，二來因為動作戲太多，兩個人對打時鏡頭運動也多，所以盡量利用自然光和反光板是最好的。另外，有一、兩天拍樹林的戲時，等了很久都沒有光，我們就用了一些感光度比較高的膠片來拍。

那麼重慶的竹林呢？

重慶的竹林密度很高，竹子也長得很高，加上冬天時份，竹林裡是比較暗，但我們也是盡量利用自然光去拍。只是有一、兩天完全沒有光而受到影響。

《十面埋伏》的主色是敦煌色，如何可以透過攝影去加強色調在畫面上的效果？

在創作初期，導演決定了時代背景是唐朝，主要色調是敦煌色，之後就跟我們一起去討論牡丹坊的設計和布置。當時我們參考了一些古時中國的敦煌壁畫和一些有關唐代建築設計的資料，留意到那個時代喜用藍綠色。到了實際開機拍攝的時候，電影中顏色的變化跟劇情的推進和人物情緒的起落，有著密切的關係。電影的第一部份，即牡丹坊的一段戲，以藍綠色的敦煌色為主調，感覺比較華麗；中段則以自然的暖色為主；電影的後三分之一，顏色偏向強烈，主要因為那部份的戲都是在秋天的烏克蘭拍

Zhao Xiaoding
趙小丁
攝影指導　Cinematographer

北京電影學院攝影系故事片攝影專業85屆畢業。趙小丁屬國內多產的攝影師，每年都有作品上映，包括廣受歡迎的《花季雨季》、《開往春天的地鐵》及《英雄》。除了拍攝電影之外，趙小丁亦參與多個廣告的攝影工作，當中包括北京申辦奧運、上海申辦世界博覽會、北京2008奧運會會徽發佈等政府宣傳片。

的，樹林裡都是紅紅黃黃的樹葉，感覺上有點像《英雄》裡的胡楊林。由於我們拍戲的日子剛好是烏克蘭秋色最美的時份，劉捕頭和金捕頭最後對打的一段，地點是在雪山，但背景就是秋色的樹林，營造了一種濃郁的秋天色彩。當這個愛情故事的發展推至高潮，情緒到了極致，色彩也到了極致。話說回頭，我們在烏克蘭的日子，經歷了三個季節，開始的夏天，之後的秋天，最後更趕上了一點冬天。烏克蘭夏天，樹林和森林充滿了乾乾淨淨的綠色。進入秋天，就是一種紅紅黃黃，感覺很成熟的顏色。

　　訪問的過程中，一直在旁陪著我們的紀錄片導演甘露，說了一個發生在趙小丁身上的小意外。她強調，如果她不說，趙小丁肯定不會說出來的。「有一次，當時還是在烏克蘭，趙小丁在攝影機的軌道旁邊摔了一跤，他倒下地時，他本能地緊緊抱著身上的攝影機，結果弄傷了自己的手。」雖然甘露只是三言兩語道出了這個小意外，但我們就可以知道，趙小丁對攝影工作的熱愛程度。

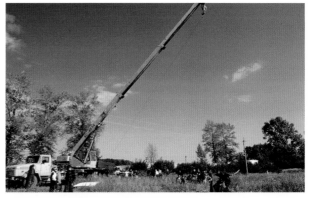

Filmography 電影作品

《離婚大戰》(1992)、《花季、雨季》(1998)、《英雄》(2002)、《開往春天的地鐵》(2003)、《十面埋伏》(2004)

程小東
動作導演

爲了追求更大的挑戰，程小東再爲張藝謀披甲上陣，以全新的動作風格，來爲《十面埋伏》設計多面新穎的動作場面，其中包括「牡丹坊內舞衣水袖打豆子」（小妹與劉捕頭）、「烏克蘭白樺林馬上追逐」（朝廷官兵、金捕頭及小妹）、「烏克蘭花地上愛恨交纏」（朝廷官兵、劉捕頭、金捕頭及小妹）、「重慶永川竹林殺出重圍」（朝廷官兵、劉捕頭、金捕頭及小妹）及「烏克蘭雪地生死對決」（劉捕頭、金捕頭及小妹）。

在《英雄》裡，刺秦的故事由幾個不同的聯想組成，所以程小東設計的意念比較天馬行空，而感覺比較飄逸、靈巧一點的動作。今次配合《十面埋伏》的三角愛情故事，程小東設計出來的動作風格也就跟《英雄》截然不同，感覺上實在及貼身一點，少了吊鋼絲，人物不再飛來飛去，反而要貼身的追捕和對打。

牡丹坊內小妹以舞衣的水袖和劉捕頭打豆子一幕，劉捕頭以豆子撒向小妹，小妹再技巧地以舞衣的水袖將豆子打向圍著牡丹坊的數十個大鼓，基本的動作意念來自張藝謀，程小東再加以設計、豐富及發揮，再配合電腦特效，令這一幕充滿視覺效果。

程小東認爲牡丹坊這一幕，「舞與武的結合」是重點所在，由於他要求的動作要實在，打出豆子時的力量要感覺充沛，所以在開機前特別安排章子怡接受了爲期兩個多月的舞蹈訓練；一方面有舞蹈老師在旁編排舞步，一方面又有武術組的人員配合舞步而設計出一連串的動作。

程小東坦言以水袖配合舞蹈和動作的場面，在以往的電影並不多見，這一幕幾乎是章子怡的個人表演，故此對她本身的身手及技巧，要求非常嚴格，加上要讓觀眾感受那種「沒耍花巧」的動作實感，就得全靠章子怡自己的舞蹈技巧及鏡頭角度來遷就了。

烏克蘭白樺林馬上追逐的一幕，講述金捕頭和小妹被朝廷的騎兵追殺，所以這一幕的動作設計，主要放在騎術及馬上對打的重點上，另外還有金捕頭放箭營救小妹的射箭鏡頭。

設計這一幕最困難的地方，是由於每個人都要騎在馬

上做出對打的動作，加上烏克蘭的馬匹非常高大，騎在馬上的人很容易會被拋下馬；尤其要嬌小的章子怡騎在高大的馬匹上做出種種動作，大家都為她的演出大為緊張。此外，為了要突顯騎兵馬術高強的真實感，武術組特別找來烏克蘭表演騎術的特技人來飾演騎兵，讓整個馬上追逐的場面節奏更為流暢、緊湊。

至於在烏克蘭拍攝金捕頭一口氣連發四箭為小妹解圍的一幕，程小東被金城武射出的箭傷及右眼眉骨的位置，幸好射出的箭力度不強，而射中的位置又有眉骨保護，故此傷勢並不算嚴重，他在當地的醫院接受治療後，休養了幾天就再次投入工作。

重慶永川竹林一幕，小妹與金捕頭分手後，一個人獨自在竹林被多名追兵圍捕，後得金捕頭出手相救，兩人殺出重圍。整個場面的動作設計意念獨特：兩個亡命天涯的人在地面上跑，官兵在竹樹上面追，一上一下，使這場追逐戲充滿視覺效果。由於竹林的密度很高，拍攝動作場面是一件頗為困難的事，攝製組借用了多部吊臂車，當拍攝官兵在竹樹上跳躍追逐的高角度場面時，就將升降台升至高過竹樹的位置。為了減少使用鋼絲，增加動作的質感和實感，工作人員在國內找來廿多位爬竹雜技人、單雙杆體操隊隊員，依靠他們身體的重量及竹樹本身的力度，在竹樹上像猴子般跳躍，不但身手靈活，動作也充滿了動感；而多枝搖擺不斷的竹竿，帶出被圍困、被埋伏的混亂氣氛。

此外，這些隨手可得的尖銳竹竿，也成為官兵和小妹

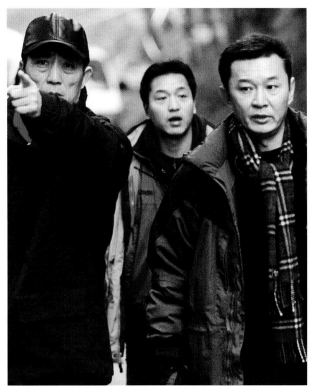

對打的武器。不過由於竹竿本身的重量不輕，單單拿在手上做出揮舞的動作已叫人吃不消，尤其對於輕巧的章子怡來說，銀幕上雖見她狠狠掃落敵人，但銀幕下卻是付出過不少體力。所以為了方便拍攝，武術組特別準備了一支以海綿包著膠管的竹竿道具給她使用。

雪地生死大戰一幕，金捕頭與劉捕頭拿著手中的刀拼命地與對方廝殺，究竟最後誰人手上的刀會脫手飛出？而刀又會飛向誰？這些問題一直是程小東跟導演和劉德華激烈討論的焦點。最後，大家得到共識，以一個感覺比較浪漫的手法來處理。

在之前幾個場面，程小東的動作設計無論是意念和招數，都比較精緻及靈巧，但來到結尾雪地大戰一場，程小東決定要劉德華與金城武放棄所有招式，貼身肉搏，因為情感衝突達到極致，理智全失，兩人恍如野獸般搏鬥，招式已經變得多餘。由於拍攝場地積雪甚厚，兩位演員幾乎是舉步維艱，加上要拿著真刀貼身對打，過程中不免受傷。

在烏克蘭拍戲個把月，程小東覺得那裡的天氣變化之莫測，是最影響拍攝進度的。一天的天氣變化儼如四季的過程，加上時常下雨，又提早下大雪，基於要遷就拍攝時間，動作設計也需要以靈巧多變的態度去配合。

無論戲中的動作設計如何讓觀眾感覺煥然一新，程小東非常同意張藝謀的講法：「當你看完這部電影，甚麼打鬥、動作、視覺場面等，那都只是一個背景，真正最吸引你的，是三個人物的感情。」

044

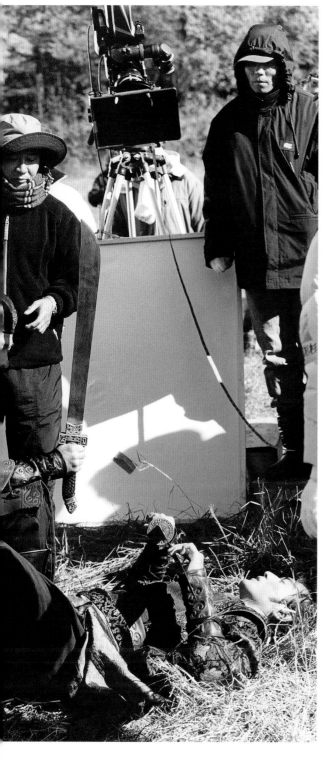

Tony Ching
程小東 動作導演 Action Director

程小東是香港首屈一指的動作導演。原名程冬兒，安徽省壽縣人，1953年出生，是著名導演程剛的兒子。程小東於香港東方戲劇學校習藝七年，十七歲當龍虎武師，1972年出任武術指導。曾與香港最優秀的電影演員合作，包括：成龍主演的《城市獵人》(1992)、周潤發的《奇緣》(1985)及《英雄本色II》(1987)、楊紫瓊《7金剛》(1994)。1992年程小東憑《新龍門客棧》獲台灣金馬獎最佳動作獎，而1987年及1990年分別憑《奇緣》及《笑傲江湖》勇奪香港電影金像獎最佳動作指導。程小東執導的電影約十五部，其中1987年的《倩女幽魂》，在八十年代末掀起了古裝鬼片的熱潮，並為他贏取Fantafestival最佳國際電影及導演獎項。2001年，他為李連杰和梅爾吉勃遜監製的電視劇〈Invincible〉及周星馳執導的《少林足球》擔任動作指導。

程小東與張藝謀初次結緣於1989年的《秦俑》，《秦俑》由程小東執導、張藝謀擔綱男主角。2002年及2004年，程小東再為張藝謀執導的《英雄》及《十面埋伏》擔任動作導演，《英雄》為他帶來第廿二屆香港電影金像獎最佳動作設計獎的榮譽。

Filmography 電影作品 (武術指導／動作導演)

《撞到正》(1980)、《名劍》(1980)、《新蜀山奇俠》(1983)、《生死決》(1983)、《奇緣》(1986)、《刀馬旦》(1986)、《英雄本色續集》(1987)、《倩女幽魂》(1987)、《喋血雙雄》(1989)、《倩女幽魂III道道道》(1991)、《笑傲江湖II東方不敗》(1992)、《新龍門客棧》(1992)、《戰神傳說》(1992)、《東方三俠》(1993)、《7金剛》(1994)、《冒險王》(1996)、《少林足球》(2001)、《英雄》(2002)、《十面埋伏》(2004)

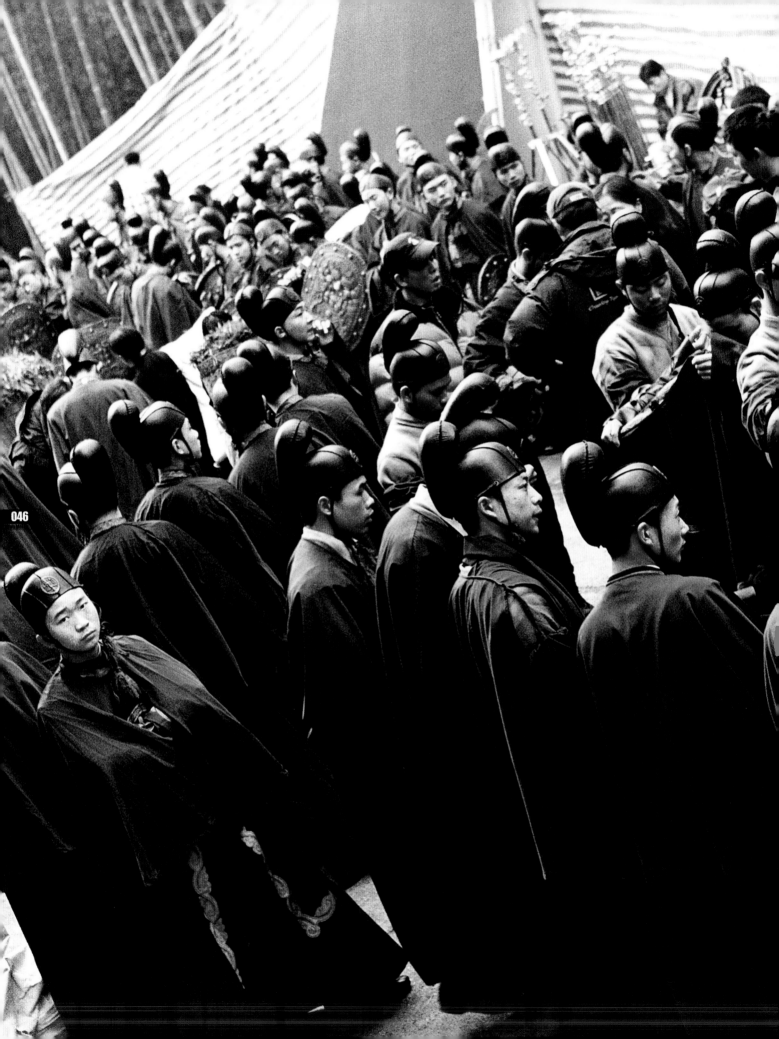

從籌備到拍攝

電影這件藝術品，向來都需要時間去完成，也從來都需要一大伙人的齊心合力才能完成。

從構思到完工，《十面埋伏》差不多耗上了兩年時間。這段日子期間，雖然經歷了重重的波折：先有SARS的折騰，後有梅艷芳的離世，再加上烏克蘭花海的場景告吹、天氣頻頻驟然變化和演員墮馬受傷，但這一切一切，都無阻《十面埋伏》的誕生。

選景

《十面埋伏》的劇本早在《英雄》還未拍完已有初步的構思，到了2002年6月1日，籌備工夫正式開始。當時的籌備工作包括：看景、選演員、定演員，以及讓演員體驗生活。2002年6月至9月期間，導演張藝謀、製片主任張震燕和攝影指導趙小丁等人，開始走遍中國的大江南北去選景。到了2002年10月，他們就一一覆查列作考慮的場景，然後作出最後的決定。

當時選景的大方向，是要找一些具備樹、草、花，盡可能有樹林、森林等地方，像《英雄》去過的雅丹、擋金山、敦煌等比較荒漠、乾燥的地方，都不作考慮。跟著這個大方向，他們就向一些有潛質成為場景的地方出發。那三個多月的日子，他們去過雲南、廣西、貴州，還有南方

的浙江，東北的吉林、黑龍江及遼寧，從南到北一直在找，始終都沒有找到最合適的拍攝地。

根據製片主任張震燕說，中國境內不是沒有比較理想的樹林、森林或草地，只是那些場地所具備的基本條件不夠理想，例如拍攝組的駐紮地點離拍攝場地太遠，需要花很長的時間在車程上；又或者那些車路並不好走，很難將拍武俠片時所需要用的大型拍攝裝備：吊臂車、攝影器材、照明器材、大墊子等運送到現場。張主任表示，其實選景是一件很困難的事，因為一個發生在唐代的武俠故事，決不可能在城市的周邊找到合適的景點，只有往一些比較原始、荒野的地方去找，但是很多時候選了一個好景卻又未必可以去拍。他們翻看了很多有關中國旅遊的書

籍，看到很多漂亮的景點，但那都是攝影師一個人徒步去拍的，如果要《十面埋伏》一行數十人的工作人員在這些地點進行拍攝，相信會是困難重重。所以後來他們就將選景的方向放寬了，除了國內的景點，也往國外去找。他們去了俄羅斯、烏克蘭等，最後敲定了烏克蘭，因為那兒的樹林環境最理想。

烏克蘭的國家公園裡範圍非常廣大，而且樹種很多，例如橡樹、松樹、白樺樹等，有很多不同種類的樹林可以選擇；而且又有公路可以直達，開車過去就能準備拍攝，省下不少交通上的時間。所以無論從經濟和時間的角度看來，烏克蘭都是一個理想的拍攝地點。

SARS

按原來的計劃，《十面埋伏》的工作人員會於2003年4月至5月出發到烏克蘭作先行的籌備，然後到8月正式拍攝。他們會利用那兩個月的時間，找一些臨時演員、租一些器材和設備，或者更具體地再去選一些合適的場景。但這個計劃後來因為SARS的肆虐而破滅了。

2003年4月23日，世界衛生組織宣布將北京列入旅遊警告範圍。期間，中國國家廣電總局曾內部發文，勸導各製作單位在SARS疫情未得到全面控制之前，盡量避免開機，以免人群的聚集。那段時間，劇組都被迫留在中國境內不能出境，而《十面埋伏》能否繼續如期開工，還是未知之數，他們惟有一邊等一邊做些軟性的準備工夫，例如編

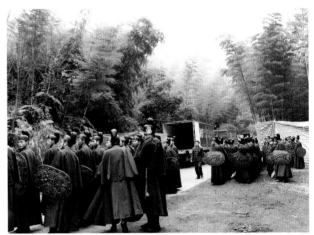

舞、設計服裝、設計道具、繪畫牡丹坊的建築圖等；同時，導演與編劇王斌、李馮也加緊調整劇本。所有的籌備工作一直沒有停下來。

雖然籌備工作還是不斷在進行，但SARS的影響終究沒完沒了，所以劇組作了一個決定：如果在6月底、7月初SARS還繼續肆虐，整個拍攝計劃就得告吹；相反，如果SARS受到控制或結束，就爭取第一時間上馬。幸好，6月初開始SARS在北京已經受到控制，6月24日世衛更宣布解除對北京的旅遊警告，將北京從疫區中除名，於是張主任立即為所有工作人員辦理到烏克蘭的簽證。不過由於前往烏克蘭的工作人員多達八十多人，單是簽證就用了一個多

月的時間。最後全組人員於8月下旬才出發到烏克蘭去。9月11日正式開始第一天的拍攝，烏克蘭的外景一直拍到11月9日。

烏克蘭

劇組在烏克蘭共逗留73天，其中拍攝時間有60天。由於受SARS延誤拍攝進度的原因，他們在當地的準備時間非常倉促，原定兩個月的準備時間縮短到兩個星期。另一方面，因為語言和溝通的問題，工作人員對烏克蘭這個陌生國度畢竟了解不深，所以進度也因當地變化無常的天氣而受到影響。

9月及10月是烏克蘭的雨季，在當地拍攝的初期，天氣

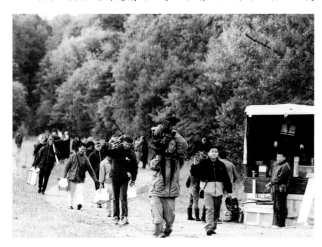

總算是天朗氣清，但一踏入10月，卻經常下起陣雨，嚴重影響拍攝進度。情況雖然有點惱人，但回想起來，張主任笑著表示：「烏克蘭的雨是一場一場的下，一會兒下雨，一會兒又放晴，變化得很快，我們在拍攝場地也不知應該等還是應該收工？有時我們一收拾好器材準備回程時，大雨又突然停了然後放晴，對劇組來說是一件挺麻煩的事。」

花海

選景時，張藝謀等人在烏克蘭看到一個很漂亮的花地，所以他在《十面埋伏》的劇本內構思了多場在花海進行的戲，張藝謀於是在2002年10月決定僱用八十多個烏克

蘭的花農幫忙播種，希望他們可以在2003年初栽出花苗，到4月的時候將花苗下地，種出一片金黃色的葵花花海。但後來因為SARS和天氣的關係，最後花兒種得不好，這個花了很多工夫的花海構思被迫放棄了。

「到3月及4月該下地的花苗，因為SARS的關係我們沒有準時去烏克蘭開始籌備的工作，加上難以提供一個準確的拍攝時間表，跟花農的溝通又出現問題，這麼等來等去，花苗沒有及時下地種植。結果到了5月下地的時候，又遇上乾旱的天氣，水不夠，開出來的花就不好看，種出來的花地，跟我們構思中滿山爛漫、五顏六色的花海相去甚遠。最後大家惟有再去找另一片花地，雖然找到一片比較理想的，但那裡的花朵全是白色。」張主任說。

波折

所謂「一波三折」，另外意想不到的事情還是不斷發生。金城武在烏克蘭拍攝一場騎馬馳騁的戲時，因為馬兒失去控制，從馬上摔下來受了傷，傷了小腿和韌帶，需要送往當地的醫院留醫，最後更被送返回日本治療。另外，烏克蘭竟然在10月底就開始下大雪，當時由於時間緊迫，劇組已不能奢侈地浪費時間再等下去，他們等了兩天見雪還在不斷地下，就決定修改劇本，將原本樹林的打戲改在雪山上拍。最後，最意想不到也最叫人遺憾的，是張藝謀一直屬意飾演飛刀門大姐的最佳人選的梅艷芳，於2003年12月30日辭世。

一百三十天拍攝日誌全紀錄

星期日	星期一	星期二	星期三	星期四	星期五	星期六
9月7日 大隊抵烏克蘭	9月8日 開機前準備	9月9日 開機前準備	9月10日 開機前準備	9月11日 開機 —烏克蘭（曠野） —晨外 Sc.9（曠野奔馳）金和小妹的馬術替身 —晨外 Sc.22（繼續上路）金和小妹的馬術替身	9月12日 —烏克蘭（山坡） —日外 Sc.31（信馬由）小妹金到	9月13日 —烏克蘭（曠野） —晨外 Sc.9（曠野奔馳）金、小妹（演員近景） —晨外 Sc.22（繼續上路）金、小妹（演員近景） —日外 Sc.32（金踏返程）金
9月14日 —烏克蘭（樹林） —晨外 Sc.10（小妹摸金）金、小妹 —黃昏外 Sc.15（金放信號）金程到	9月15日 —烏克蘭（樹林） —晨外 Sc.10（小妹摸金）金、小妹 —烏克蘭（湖邊） —黃昏外 Sc.14（備浴）金、小妹	9月16日 —烏克蘭（樹林） —晨外 Sc.10（小妹摸金）金、小妹 —烏克蘭（湖邊） —黃昏外 Sc.14（備浴）金、小妹	9月17日 —烏克蘭（樹林） —晨外 Sc.11（刀囊掉落，四馬追殺）金、小妹、追兵	9月18日 —烏克蘭（樹林） —晨外 Sc.11（刀囊掉落，四馬追殺）金、小妹、追兵	9月19日 —烏克蘭（樹林） —晨外 Sc.11（刀囊掉落，四馬追殺）金、小妹、追兵	9月20日 —烏克蘭（樹林） —晨外 Sc.11（刀囊掉落，四馬追殺）金、小妹、追兵
9月21日 —烏克蘭（樹林） —晨外 Sc.11（刀囊掉落，四馬追殺）金、小妹、追兵	9月22日 —烏克蘭（樹林） —晨外 Sc.11（刀囊掉落，四馬追殺）金、小妹、追兵	9月23日 —烏克蘭（樹林） —晨外 Sc.11（刀囊掉落，四馬追殺）金、小妹、追兵	9月24日 —烏克蘭（樹林） —晨外 Sc.11（刀囊掉落，四馬追殺）金、小妹、追兵 金休息	9月25日 —烏克蘭（草地） —日外 Sc.42（小妹押送金）金、小妹 —日外 Sc.49（金意返回）金	9月26日 —烏克蘭（樹林） —晨外 Sc.12（金與小妹上馬離去） —烏克蘭（湖邊） —傍晚外 Sc.18（湖邊做愛）金、小妹	9月27日 —烏克蘭（湖邊） —黃昏外 Sc.16（偷看沐浴）金、小妹 —傍晚外 Sc.18（湖邊做愛）金、小妹
9月28日 —烏克蘭（湖邊） —傍晚外 Sc.20（激情過後）金、小妹	9月29日 —烏克蘭（花地） —日外 Sc.23（前半部分：花海徜徉）金、小妹	9月30日 —烏克蘭（花地） —日外 Sc.23（前半部分：花海徜徉）金、小妹	10月1日 —烏克蘭（花地） —日外 Sc.23（後半部分：戰八隊）金、小妹、八隊	10月2日 —烏克蘭（花地） —日外 Sc.23（後半部分：戰八隊）金、小妹、八隊 金休息	10月3日 —烏克蘭（花地） —日外 Sc.23（後半部分：戰八隊）金、小妹、八隊	10月4日 —烏克蘭（花地） —日外 Sc.23（後半部分：戰八隊）金、小妹、八隊
10月5日 —烏克蘭（花地） —日外 Sc.23（後半部分：戰八隊）金、小妹、八隊	10月6日 —烏克蘭（花地） —日外 Sc.23（後半部分：戰八隊）金、小妹、八隊	10月7日 —烏克蘭（花地） —傍晚外 Sc.24（小妹飛刀解圍）金、小妹、八隊	10月8日 —烏克蘭（花地） —傍晚外 Sc.24（小妹飛刀解圍）金、小妹、八隊	10月9日 —烏克蘭（花地） —夜外 Sc.25（死裡逃生）金、小妹、八隊	10月10日 —烏克蘭（花地） —夜外 Sc.26（驗屍，查證未果）金、八隊 —夜外 Sc.27（金願意留下）金、小妹	10月11日 —烏克蘭（山神廟） —晨外 Sc.30（金與小妹分開）金、小妹
10月12日 —烏克蘭（花地） —日外 Sc.46（願意分手）金、小妹	10月13日 —烏克蘭（花地） —日外 Sc.47（默默回首，依依惜別）金、小妹 —日外 Sc.50（金尋小妹）金	10月14日 —烏克蘭（花地） —日外 Sc.43（妹欲殺金）金、小妹 —日外 Sc.45（臨終傾情，二次做愛）金、小妹	10月15日 —烏克蘭（花地） —日外 Sc.45（臨終傾情，二次做愛）金、小妹	10月16日 —烏克蘭（花地） —日外 Sc.45（臨終傾情，二次做愛）金、小妹	10月17日 機動 劉到 金休息	10月18日 —烏克蘭（樹林） —黃昏外 Sc.19（劉林中冷看）金、劉 —夜外 Sc.21（劉警告金，兄弟爭執）金、劉
10月19日 —烏克蘭（山神廟外） —夜外 Sc.29（金、劉爭吵）金、劉	10月20日 —烏克蘭（花地） —日外 Sc.48（遭到拒絕，劉殺小妹）金、小妹 金休息	10月21日 —烏克蘭（花地） —日外 Sc.51（金、劉殊死搏鬥）金、劉	10月22日 —烏克蘭（花地） —日外 Sc.52（金、劉殊死搏鬥）金、劉	10月23日 —烏克蘭（花地） —日外 Sc.52（金、劉殊死搏鬥）金、劉	10月24日 —烏克蘭（花地） —日外 Sc.52（金、劉殊死搏鬥）金、劉	10月25日 —烏克蘭（花地） —日外 Sc.52（金、劉殊死搏鬥）金、劉
10月26日 —烏克蘭（花地） —日外 Sc.52（金、劉殊死搏鬥）金、劉	10月27日 —烏克蘭（花地） —日外 Sc.52（金、劉殊死搏鬥）金、劉	10月28日 休息	10月29日 休息	10月30日 —烏克蘭（雪地） —黃昏外 Sc.55（同歸于盡）金、小妹、飛刀門	10月31日 —烏克蘭（雪地） —黃昏外 Sc.55（同歸于盡）金、小妹、飛刀門	11月1日 —烏克蘭（雪地） —黃昏外 Sc.55（同歸于盡）金、小妹、飛刀門
11月2日 —烏克蘭（雪地） —黃昏外 Sc.55（同歸于盡）金、小妹、飛刀門	11月3日 —烏克蘭（雪地） —黃昏外 Sc.55（同歸于盡）金、小妹、飛刀門	11月4日 —烏克蘭（雪地） —黃昏外 Sc.55（同歸于盡）金、小妹、飛刀門	11月5日 —烏克蘭（雪地） —黃昏外 Sc.55（同歸于盡）金、小妹、飛刀門	11月6日 —烏克蘭（雪地） —黃昏外 Sc.55（同歸于盡）金、小妹、飛刀門	11月7日 —烏克蘭（雪地） —黃昏外 Sc.55（同歸于盡）金、小妹、飛刀門	11月8日 —烏克蘭（雪地） —黃昏外 Sc.55（同歸于盡）金、小妹、飛刀門
11月9日 —烏克蘭（雪地） —黃昏外 Sc.55（同歸于盡）金、小妹、飛刀門	11月10日 大隊轉場、回國	11月11日 大隊抵北京	11月12日	11月13日	11月14日	11月15日 —北影棚內（牢房及通道） —夜內 Sc.7 和 Sc.8（劫獄、解救小妹）金、小妹、獄卒

星期日	星期一	星期二	星期三	星期四	星期五	星期六
11月16日 —北影棚內（牢房及通道） —夜內Sc.7 和 Sc.8（劫獄、解救小妹）金、小妹、獄卒	11月17日 —北影棚內（牢房及通道） —夜內Sc.7 和 Sc.8（劫獄、解救小妹）金、小妹、獄卒	11月18日 —北影棚內（牢房及通道） —夜內Sc.7 和 Sc.8（劫獄、解救小妹）金、小妹、獄卒	11月19日 —北影棚內（牢房及通道） —夜內Sc.7 和 Sc.8（劫獄、解救小妹）金、小妹、獄卒	11月20日 —北影棚內（牡丹坊環境及氣氛）金、老鴇、龜奴、妓女、客人	11月21日 —北影棚內（牡丹坊環境及氣氛）金、老鴇、龜奴、妓女、客人	11月22日 機動 劉到 金休息
11月23日 —北影棚內（捕房） —日內Sc.1（兩捕頭議飛刀門案，試穿綠袍）金、劉、四捕頭	11月24日 —北影棚內（捕房） —日內Sc.1（兩捕頭議飛刀門案，試穿綠袍）金、劉、四捕頭	11月25日 —北影棚內（牢房內） —日內Sc.5（審問小妹）劉、小妹、捕頭、獄卒	11月26日 —北影棚內（牢房內） —日內Sc.5（審問小妹）劉、小妹、捕頭、獄卒	11月27日 —北影棚內（山神廟內） —夜內Sc.28（二人吵架）金、小妹	11月28日 —北影棚內（山神廟內） —夜內Sc.28（二人吵架）金、小妹	11月29日 —北影棚內（樓上內堂） —日內Sc.4（金調情）金、小妹、丫鬟
11月30日 —北影棚內（樓上內堂） —日內Sc.4（金調情）金、小妹、丫鬟	12月1日 —北影棚內（樓上內堂） —日內Sc.4（金調情）金、小妹、丫鬟	12月2日 —北影棚內（樓上內堂） —日內Sc.4（金調情）金、小妹、丫鬟	12月3日 —北影棚內（樓上內堂） —日內Sc.4（金調情）金、小妹、丫鬟	12月4日 —北影棚內（樓上內堂） —日內Sc.4（金調情）金、小妹、丫鬟	12月5日 —北影棚內（樓上內堂） —日內Sc.4（金調情）金、小妹、丫鬟	12月6日 —北影棚內（樓上內堂） —日內Sc.4（金調情）金、小妹、丫鬟
12月7日 —北影棚內（牡丹坊浴池） —日內Sc.3（沐浴更衣）小妹、丫鬟	12月8日 —北影棚內（牡丹坊浴池） —日內Sc.3（沐浴更衣）小妹、丫鬟	12月9日 —北影棚內（樓上內堂） —日內Sc.4（金欲非禮小妹）金、小妹、老鴇、琵琶隊 拍攝不帶劉的鏡頭	12月10日 —北影棚內（樓上內堂） —日內Sc.4（金欲非禮小妹）金、小妹、老鴇、琵琶隊 拍攝不帶劉的鏡頭	12月11日 —北影棚內（樓上內堂） —日內Sc.4（金欲非禮小妹）金、小妹、老鴇、琵琶隊 拍攝不帶劉的鏡頭	12月12日 —北影棚內（竹林木屋） —日內Sc.38（大姐說親，抓金）金、大姐、飛刀門	12月13日 —北影棚內（竹林木屋） —日內Sc.38（大姐說親，抓金）金、大姐、飛刀門
12月14日 —北影棚內（竹林木屋） —日內Sc.38（大姐說親，抓金）金、大姐、飛刀門	12月15日 —北影棚內（樓上內堂） —日內Sc.4（劉考驗小妹，小妹刺殺，被捕）劉、小妹、金、鼓隊、龜奴、琵琶隊	12月16日 —北影棚內（樓上內堂） —日內Sc.4（劉考驗小妹，小妹刺殺，被捕）劉、小妹、金、鼓隊、龜奴、琵琶隊	12月17日 —北影棚內（樓上內堂） —日內Sc.4（劉考驗小妹，小妹刺殺，被捕）劉、小妹、金、鼓隊、龜奴、琵琶隊	12月18日 大隊人馬轉場到重慶 大姐到	12月19日 竹林開機 —永川（竹林） —日外Sc.35（不期而遇，追兵又至）金、小妹、官府黑衣追兵	12月20日 —永川（竹林） —日外Sc.35（不期而遇，追兵又至）金、小妹、官府黑衣追兵
12月21日 —永川（竹林） —日外Sc.35（不期而遇，追兵又至）金、小妹、官府黑衣追兵	12月22日 —永川（竹林） —日外Sc.35（不期而遇，追兵又至）金、小妹、官府黑衣追兵	12月23日 —永川（竹林） —日外Sc.35（不期而遇，追兵又至）金、小妹、官府黑衣追兵	12月24日 —永川（竹林） —日外Sc.35（不期而遇，追兵又至）金、小妹、官府黑衣追兵	12月25日 —永川（竹林） —日外Sc.35（不期而遇，追兵又至）金、小妹、官府黑衣追兵	12月26日 —永川（竹林） —日外Sc.35（不期而遇，追兵又至）金、小妹、官府黑衣追兵	12月27日 —永川（竹林） —日外Sc.35（不期而遇，追兵又至）金、小妹、官府黑衣追兵
12月28日 —永川（竹林） —日外Sc.35（不期而遇，追兵又至）金、小妹、官府黑衣追兵	12月29日 —永川（竹林） —日外Sc.35（不期而遇，追兵又至）金、小妹、官府黑衣追兵	12月30日 —永川（竹林） —日外Sc.35（不期而遇，追兵又至）金、小妹、官府黑衣追兵	12月31日 —永川（竹林） —日外Sc.35（不期而遇，追兵又至）金、小妹、官府黑衣追兵	1月1日 元旦 全組人員休息	1月2日 —永川（竹林小徑） —日外Sc.37（空襲被困）補大姐的鏡頭 —日外Sc.41（大姐押劉）劉、大姐、飛刀門	1月3日 —永川（竹林深處） —日外Sc.44（姐、劉密談、劉發洩不滿）劉、大姐
1月4日 —永川（竹林深處） —日外Sc.44（姐、劉密談、劉發洩不滿）劉、大姐	1月5日 —永川（竹林深處） —日外Sc.44（姐、劉密談、劉發洩不滿）劉、大姐	1月6日 —永川（竹林深處） —日外Sc.44（小妹、劉重逢）劉、小妹	1月7日 —永川（竹林深處） —日外Sc.44（小妹、劉重逢）劉、小妹	1月8日 —永川（竹林深處） —日外Sc.44（小妹、劉重逢）劉、小妹	1月9日 —永川（竹林） —日外Sc.39（抓金理由）小妹、大姐	1月10日 —永川（竹林） —日外Sc.39（抓金理由）小妹、大姐
1月11日 大隊人馬轉場到北京	1月12日 —北影棚內（樓上內堂） —日內Sc.4（金欲非禮小妹）金、小妹、老鴇、琵琶隊 拍攝不帶劉的鏡頭	1月13日 —北影棚內（樓上內堂） —日內Sc.4（金欲非禮小妹）金、小妹、老鴇、琵琶隊 拍攝不帶劉的鏡頭	1月14日 關機	1月15日	1月16日	1月16日

＊由於拍攝中途因天氣或人事變動等原因，拍攝程序有所調整。此為一份較早期的拍攝計劃表，只作參考。

美術與設計

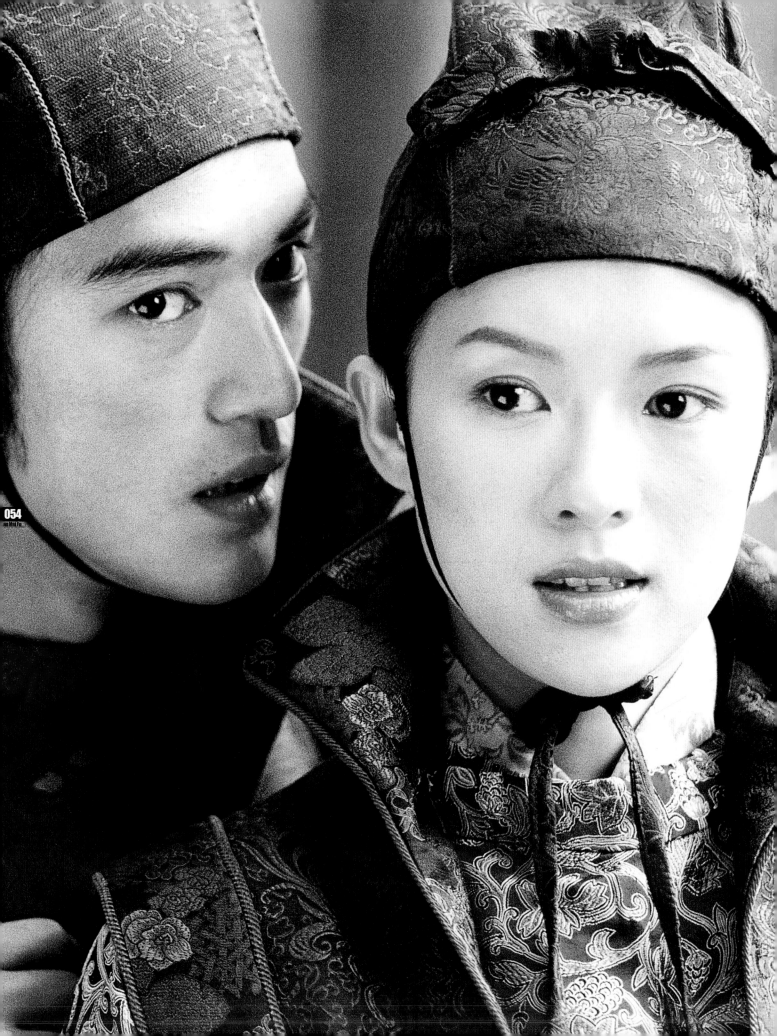

和田惠美
服裝人物造型設計

你 如何利用服裝及造型設計，去展現《十面埋伏》裡所營造的唐朝背景？

我為《十面埋伏》所設計的服裝可以分為三大種類：

第一類是牡丹坊裡的妓女。她們所穿的衣服具晚唐風格，而這一風格有別於大眾一向在電視劇或電影中所看到的唐代風格。我以藍色和綠色作為主色，再以紅色及粉紅色的人工絲花來加以襯托。此外，每件戲服都繡上極具唐代特色的圖案。

第二類是奉天縣的官兵制服。這套制服的設計概念來自一些唐代的裝飾物，而衣服上則繡有「捕」字，主要是讓觀眾識別他們的身份。基本顏色為墨綠色，那是唐三彩的原色之一。

第三類則是飛刀門弟子的衣服。由於飛刀門的巢穴處於竹林裡，所以翠竹的綠色是這套衣服的主色。至於他們所戴的竹帽，則是用一種日本傳統的編織方法——「雜亂編織法」（Midare ami）來製造。我特別請來日本的竹匠做了一些樣版，然後再請四川的竹匠編製這些竹帽。

在設計這些唐朝的服裝時，參考過哪些書籍或材料？

戲中所用的主要色調是參照唐代的敦煌壁畫。在搜集資料的過程中，我只找到一些描述唐代上流社會的材料，而有關中層或低層人士的資料則乏善可陳，所以電影裡大部份的衣服都是憑我個人的想像而設計的。

這次的服裝主要用上甚麼布料？

奉天縣的官兵制服主要是用染色的羊毛物料縫製，再加上絲線的刺繡。而飛刀門弟子所穿的衣服，則用絲綢及亞麻布縫製，然後再以少許的染色來加以默綴。而三位主要角色的戲服，就用上不同顏色的皮革、精細的絲線刺繡及人工鑄造的金屬飾物來裝飾。至於牡丹坊中眾人所穿的戲服，是以絲綢縫製，而絲綢的顏色則由我親手染色，之後再用絲線繡上圖案，以及用纖細的絲織物來製造一些人工花朵來作配襯。

在《英雄》裡，服裝的顏色明顯地比其設計受到注目，《十面埋伏》的情況是否不一樣？

《英雄》裡的服裝是重著於顏色，而《十面埋伏》的服裝則偏重於圖案及布料的質感。

在《英雄》裡，大家會看到人物服裝的顏色與場面的主色，有著和諧的搭配，例如張曼玉和章子怡身穿紅衣在金黃色的楊樹林對打，以及身穿湖水藍長衣的梁朝偉與李連杰在碧綠的九寨溝決戰。這次你又如何利用服裝的顏色，來配合《十面埋伏》裡牡丹坊、竹林、樹林及花地等幾個場面？

在牡丹坊一幕，我十分著重布景與服裝的顏色配合起

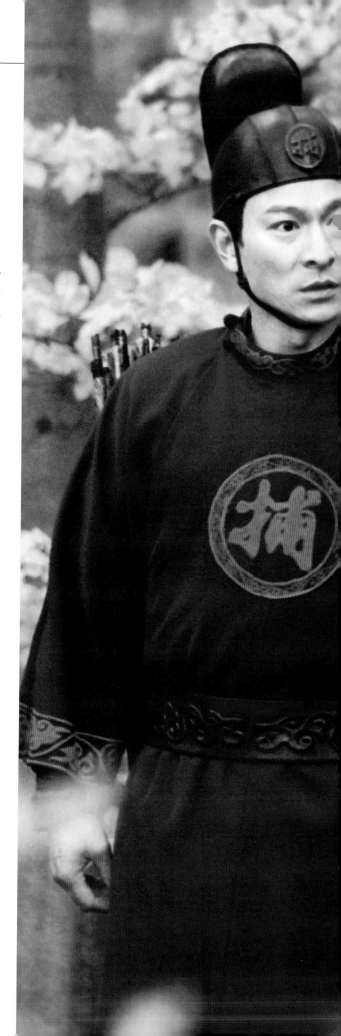

來的和諧性。例如我嘗試以紅色、粉紅色及藍色的人工花朵（在舞妓的頭上）配合牡丹坊綠色的背景。在竹林一幕，我則嘗試將飛刀門身穿的翠綠長袍，與官兵身穿的深綠色制服來一個強烈對比。至於在遍野天然小花的場面，則以小情侶服裝上的唐朝特色刺繡圖案來相互配襯。

作為《十面埋伏》的服裝及人物造型設計師，這次有甚麼新的挑戰？

要設計一批與《英雄》完全不同的服裝，基本上就是這次的新挑戰。

你會怎樣形容張藝謀導演？

張藝謀導演是個了不起的導演，無論我們在拍攝時遇到任何問題，他憑著楔而不捨的精神，總能夠找到最好的方法將問題解決。

是甚麼原因促成你再次跟張導演合作？

我非常信任張導演，而且他總是發掘到我一些未被開發的潛質，加上我個性喜歡全心投入新工作，以及面對新工作帶來的挑戰，所以我很喜歡跟他合作。

在服裝設計上，張導演有沒有給你一點靈感或意見？

其實很多時候是我們一起構想出來的，因為我們常常不斷討論，經過多番的討論後往往就得到一些新想法。我經常將每套戲服設計出三個款式來供張導演選擇，而他所選的，通常與我心裡所選定的一套不謀而合。

你在服裝設計上的才華，讓你得到多個重要的電影獎項及肯定，現階段的你，還有甚麼特別的追求？

我總是希望每項新的工作都是一次重新的開始。

在參與電影製作的這些年裡，我最大的成就是認識了很多位很要好的朋友，他們是我最大的財產！每次當我接到新工作，我總是希望自己可以毫無顧慮地全心投入其中。我希望，在往後的日子我可以繼續這樣工作下去。

Emi Wada
和田惠美 服裝人物造型設計
Costume Designer

　　1937京都府出生，京都市立美術大學西洋畫畢業，是國際影壇備受尊崇的服裝設計師。憑1985年黑澤明執導的《亂》成爲首位日本女性獲得奧斯卡金像獎最佳服裝設計的殊榮。和田曾多次與著名英國導演彼得格林納威合作，包括1991年的《魔法師的寶典》、1995年由伊旺麥奎格主演的《枕邊禁書》及1998年《8½女人》，其間與香港導演合作的作品亦深受讚賞，並憑干仁泰的《白髮魔女傳》(1993) 及張婉婷的《宋家王朝》(1997)兩奪香港電影金像獎最佳服裝造型設計。和田惠美亦參與不少舞台製作，其中有由彼得史汀執導莎士比亞名劇《安東尼與克利歐佩特拉》，以及爲她帶來第四十五屆艾美獎最佳服裝設計的茉利泰摩亞歌劇《伊底帕斯王》。她曾於日本及海外展出其設計的服飾及出版了三本時裝設計的書籍。2002年及2004年和田爲張藝謀執導的《英雄》及《十面埋伏》擔任服裝設計，其中憑《英雄》再獲第廿二屆香港電影金像獎最佳服裝造型設計。

Filmography 電影作品（部份）

《亂》(Ren) (1985)、《鹿鳴館》(The Hall of the Crying Deer) (1986)、《竹取物語》(Princess from the Moon) (1987)、《夢》(Akira Kurosawa's Dreams) (1990)、《魔法師的寶典》(Prospero's Book) (1991)、《白髮魔女傳》(1993)、《宋家王朝》(1997)、《8½女人》(Eight and a Half Women) (1998)、《御法度》(Gohatta) (1999)、《英雄》(2002)、《十面埋伏》(2004)

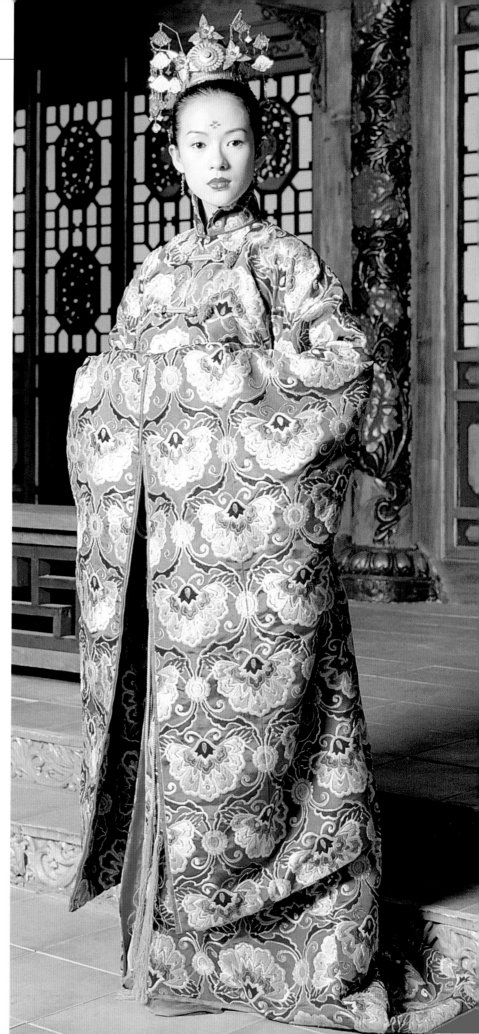

　　章子怡所穿的第一套戲服，是用一種傳統方法「唐織」（Kara-ori）來縫製。所用的綢緞，是很高級的布料，跟清朝龍袍的布料有些相似。這種手法來自古代的中國，後來傳到日本，經過改良及發展，日本人將其用來做衣裝，是貴族及高級武士的衣服。根據和田惠美表示，這種縫製方法現在只可以在日本的京都找到。而這套戲服足足花上了兩個半月來縫製，所用的絲線是依據整體的設計而由和田親手染色，然後再以人工刺繡上去。（草圖由和田惠美繪）

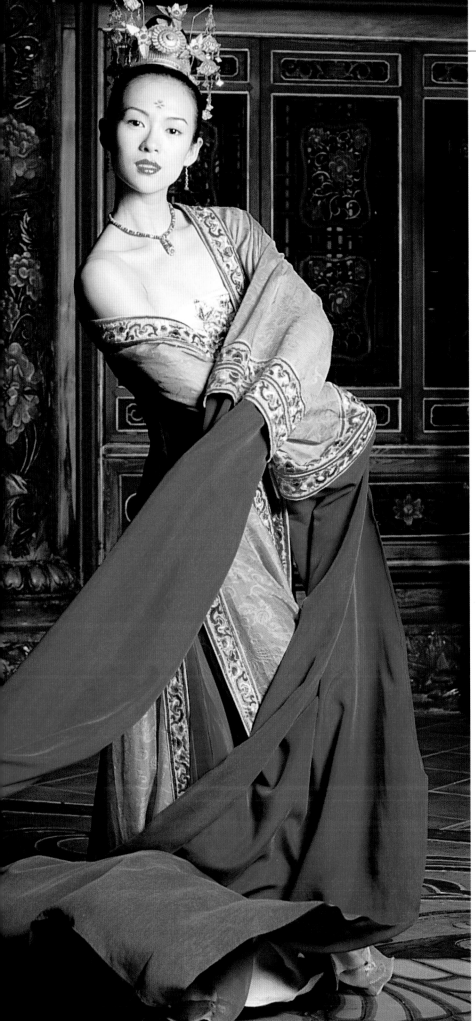

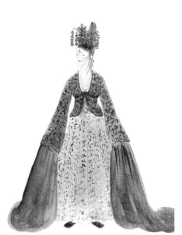

　　章子怡第一套戲服下穿著
的藍色水袖舞衣。由於唐代風
氣開放，女人的服裝十分大
膽，上衣領口通常開得很大，
裡面不穿內衣，若隱若現透出
白皙的肌膚。而她頭上所戴的
王冠，能夠充份表現出唐代特
色，於奈良時代（710－794）
由中國傳到日本。事實上，有
不少在中國失傳已久的文化及
技術，反而在今日的日本依然
存在；而當今日本一些舞蹈表
演中，仍然有舞者戴上這種王
冠。（草圖由和田惠美繪）

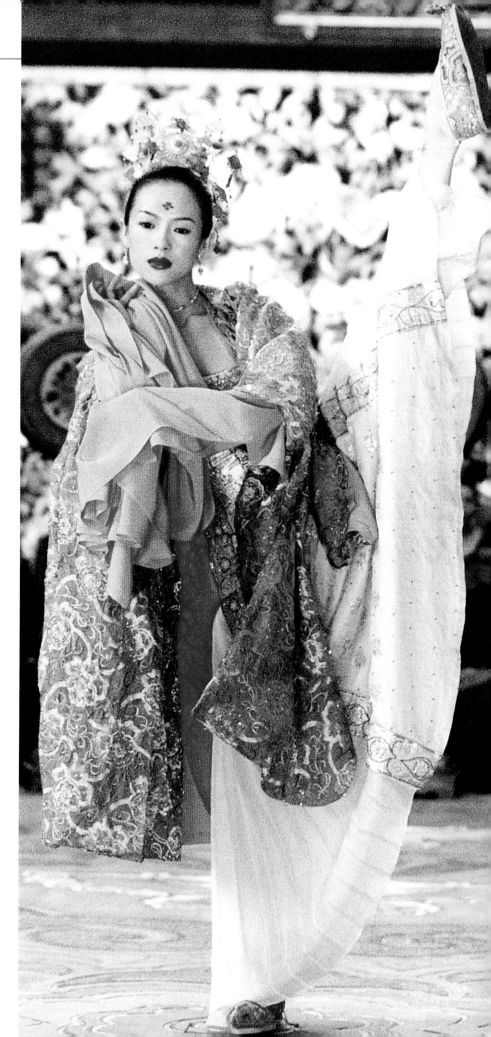

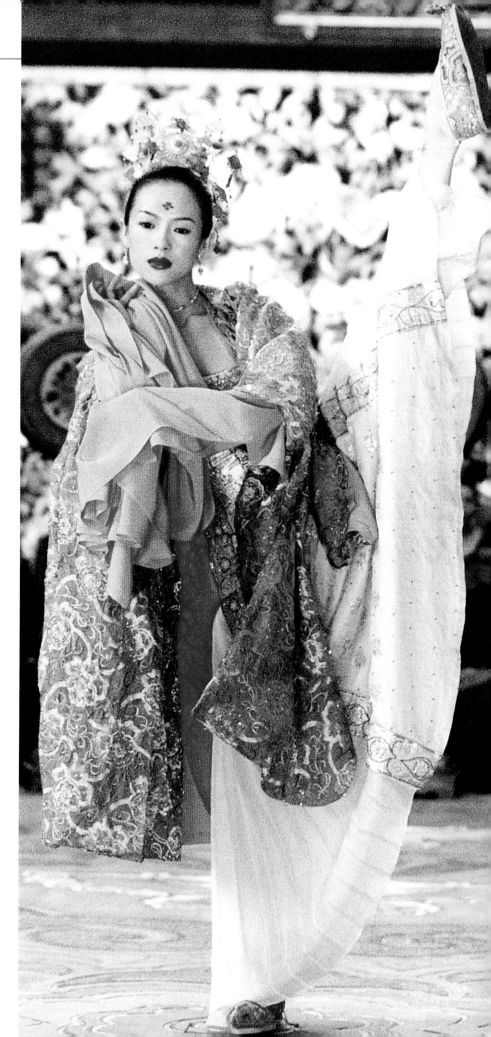

　　和田惠美臨時親手裁製
這套戲服，故沒有草圖。這套
紅色水袖舞衣上的圖案，是以
纖幼的絲刺繡而成。它不但表
現出唐代最出色的製衣技巧，
同時也代表了小妹作為舞伎的
高級社會地位。長長的水袖，
是為小妹與劉捕頭以豆子對打
的一幕設計。

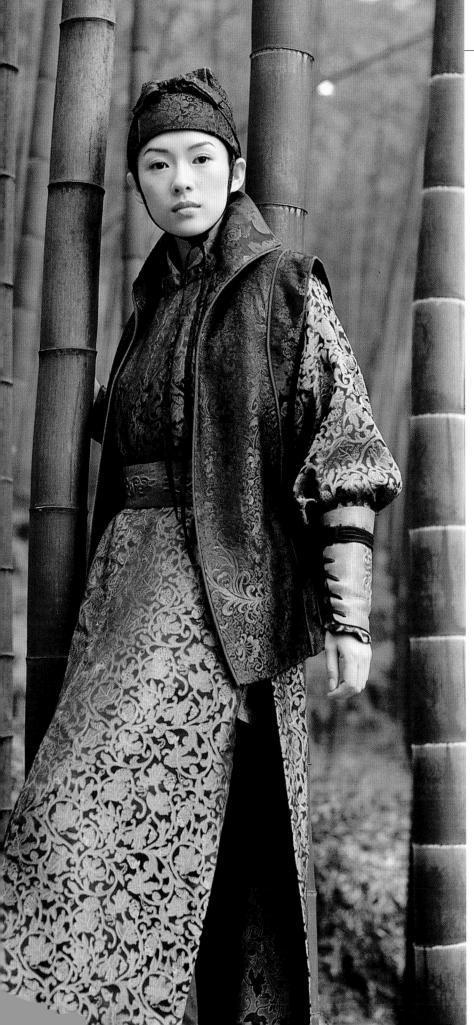

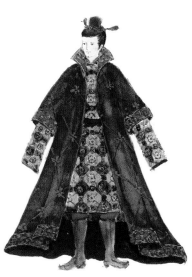

　　本來是隨風大俠（金捕
快）的衣服，他劫獄帶小妹逃
走後，小妹穿上隨風借給她的
衣服女扮男裝。戲服上的刺繡
乃極具唐代特色的圖案。（草
圖由和田惠美繪）

金捕頭化名隨風大俠在牡丹坊假裝風流公子的戲服，以綠色為主色，這是和田根據其個性而設計的。刺繡圖案充滿唐代風格。（草圖由和田惠美繪）

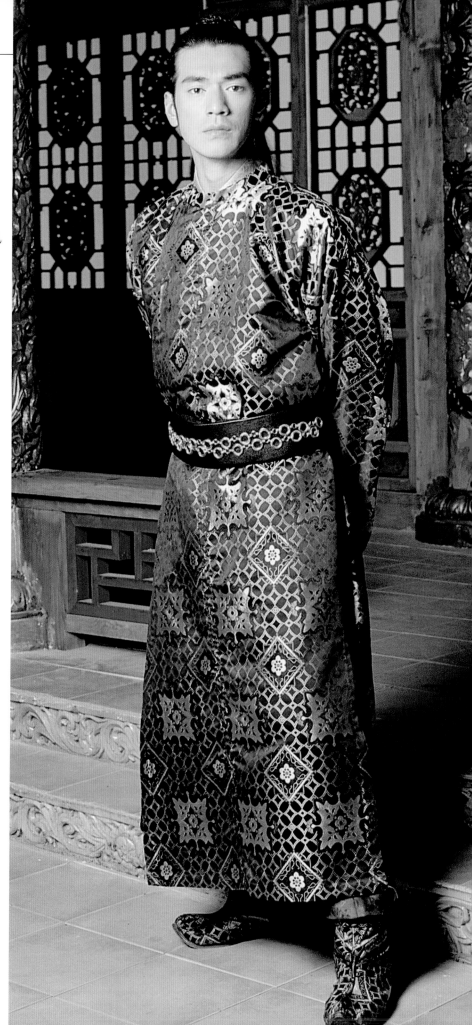

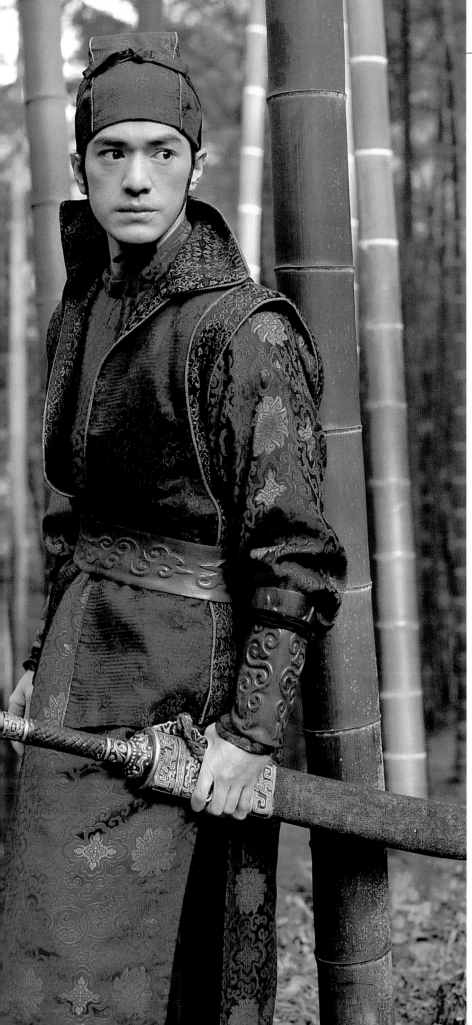

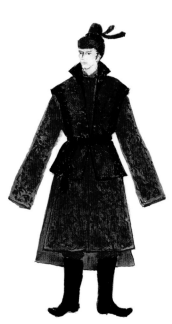

　　另一套金城武在戲內所穿
的戲服，以敦煌色中的藍色爲主
色，他所戴的帽，曾經讓和田苦
惱了一段時間，因爲她在找不到
任何參考的資料下，最後惟有
憑自己的想像設計出來。（草
圖由和田惠美繪）

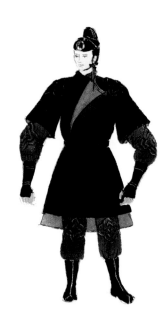

其實劉德華和金城武身穿
的捕頭制服,基本設計是一樣
的,只是劉捕頭身上繡上一個
「捕」字,以便讓觀眾識別,但
在和田惠美早期的設計草圖中,
制服的胸前未繡有「捕」字。
(草圖由和田惠美繪)

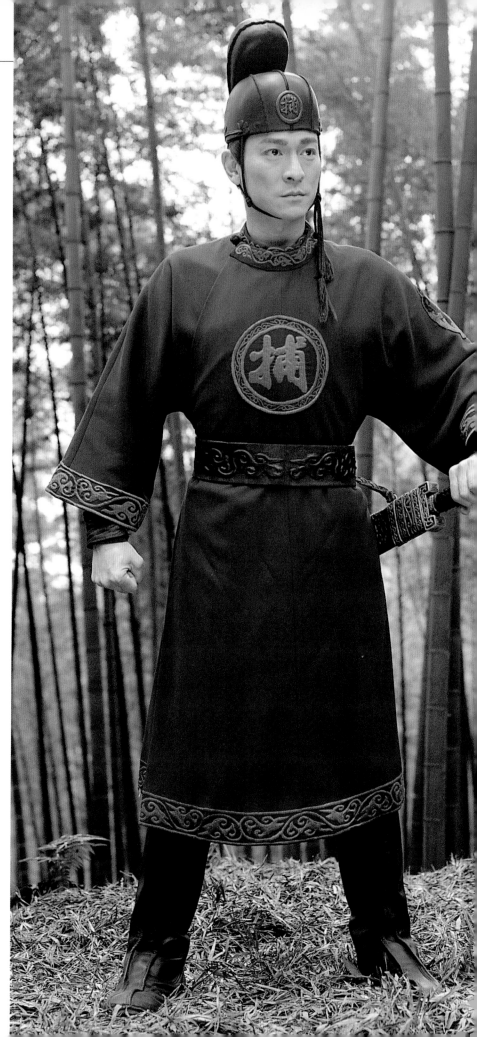

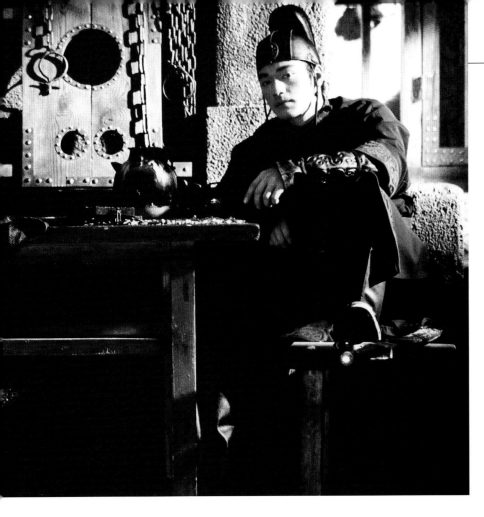

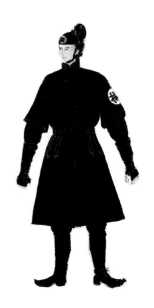

另一套為劉捕頭及金捕頭設計的制服，手臂上明顯繡有「捕」字，主要是讓觀眾易於識別。（草圖由和田惠美繪）

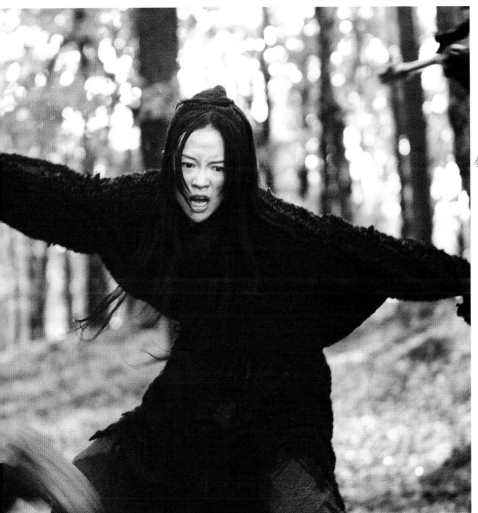

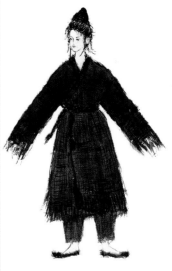

這套服裝是小妹囚禁在監獄時所穿，是由一塊塊撕碎的絲綢縫製而成。（草圖由和田惠美繪）

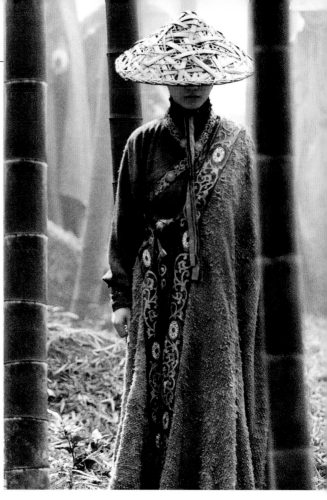

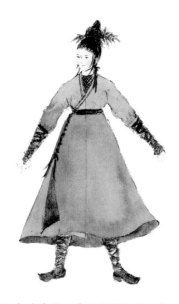

飛刀門的巢穴位於竹林，翠竹的綠色是這套衣服的主色。他們頭上所戴的竹帽，則是用一種日本傳統的編織方法——「雜亂編織法」（Midare ami）來編造。「Midare ami」用漢字來解釋即謂「亂編」或「不太規則的編法」。多以竹、藤、植物的蔓來編／織，織物包括籠子、籃子等等。現在和田惠美以這種編織法來編織飛刀門弟子所戴的帽子。（草圖由和田惠美繪）

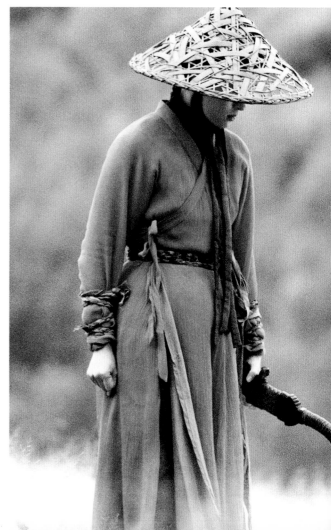

這套翠竹色的長袍，是以絲綢用人工在日本縫製。這套戲服不獨以「美觀」來作為設計時的考慮，同時還要方便小妹在動作場面中做出一連串高難度的動作。（草圖由和田惠美繪）

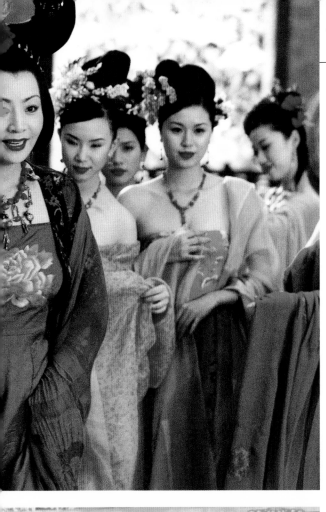

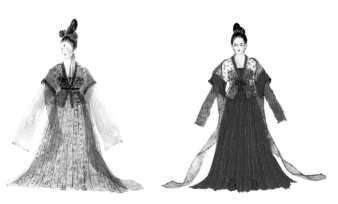

牡丹坊中的妓女，她們衣服具晚唐風格，以藍色和綠色
為主色，再以紅色及粉紅色的人工絲花來襯托。而戲服都繡上
極具唐代特色的圖案。（草圖由和田惠美繪）

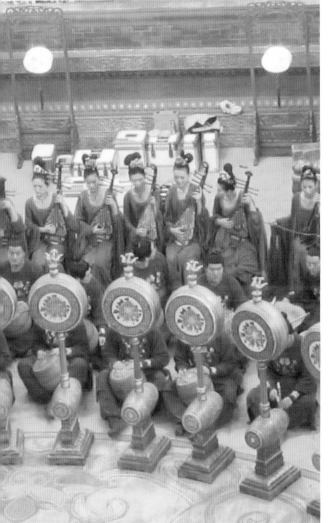

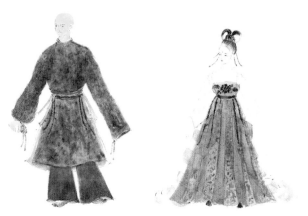

牡丹坊樂隊成員的戲服，顏色以藍色為主。（草圖由和
田惠美繪）

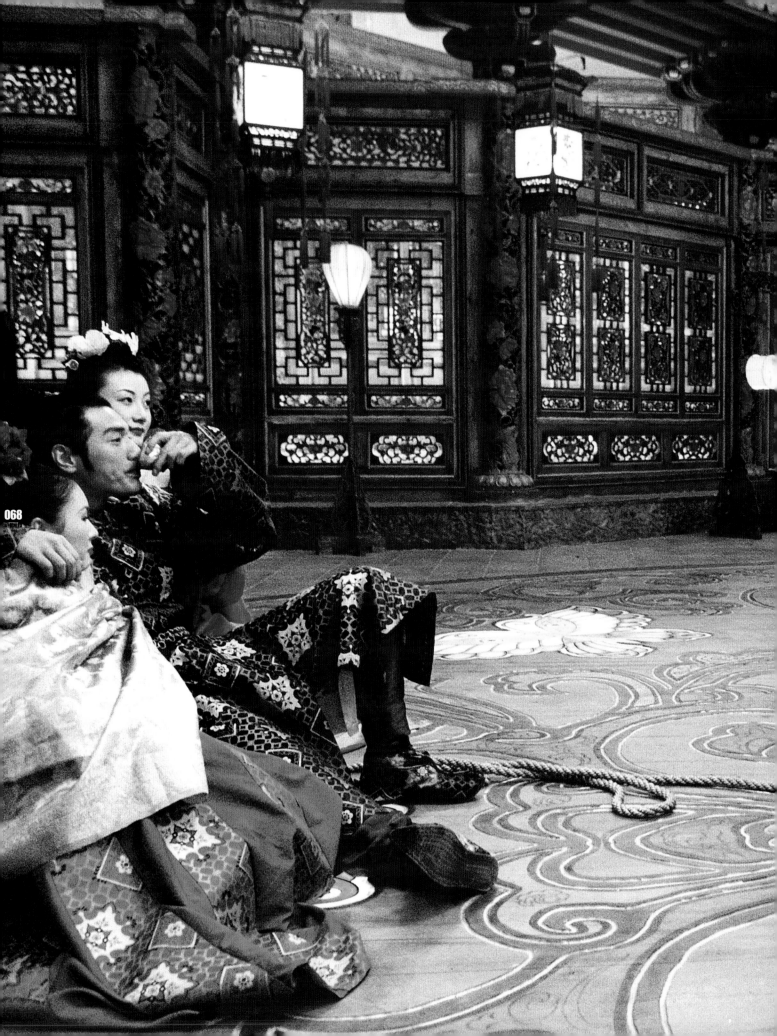

霍廷霄

美術指導

　　離開了《英雄》那個用顏色來說故事的斑斕世界，美術指導霍廷霄入走了《十面埋伏》這個以敦煌色為主調的新天地。

　　根據霍廷霄表示，《十面埋伏》的故事背景在SARS發生前一直沒有落實，當時初步定於戰國時期，一個歷史上最動盪的年代；但SARS發生後，張藝謀導演就調整到盛唐時期。基本上，《十面埋伏》是一個虛構的愛情故事，無論背景放在甚麼時代都可以，不過，由於戰國時期和唐朝是兩個反差很大的時代，前者的風格比較粗糙，後者卻講求華麗、細緻，所以美術設計上的準備也隨之而作出了調整。

　　這次《十面埋伏》在人物造型及美術設計的風格，跟《英雄》是南轅北轍的。《英雄》的人物造型及美術風格強烈，充滿藝術色彩，但《十面埋伏》以寫實的風格為重心，所用的顏色都是依據歷史資料。這次故事的背景是盛唐時期，為了展示唐代奢華、繁盛的氣氛，戲裡所用的主色是敦煌色，美術組特別拿了敦煌壁畫所用的顏色來作參考。

　　《十面埋伏》以藍、綠色為基本主調，而藍色和綠色是敦煌色的主要顏色。所謂的敦煌色，就是敦煌壁畫上所用的顏色，由藍色、綠色和赤色三種顏色所組成。

　　《十面埋伏》共有多個室內場景，包括牡丹坊、牡丹池、捕房、牢房和山神廟。其中在北京電影廠最大的攝影棚裡搭建的牡丹坊，無論在造型及美術的風格上，均極具唐朝特色，雕欄玉砌，給人華麗的感覺。搭建牡丹坊這個偌大的場景，共用了兩個多月的時間，建築費共耗資約200萬元人民幣，由150人負責不同的工序，以人工精雕細琢而

成。根據霍廷霄所說，牡丹坊內無論柱雕、檻窗或斗拱，都把中國傳統雕刻及上色的手工做到極致，令整個布景充滿視覺吸引力。

　　牡丹坊的場景中央，建了一個舞台，長12米，寬15米，營造出一種廣闊的空間感。而舞台與地面距離1.8米，台板上有十八隻用玻璃膠製成的蝴蝶，台下的射燈令整個舞台看來更明亮通透，而舞台四周擺有四十多個立鼓。同樣用玻璃膠製成的牡丹影壁，上面刻有牡丹的浮雕，打燈後即通明別透，感覺猶如玉雕。牡丹坊的斗拱樓高三層，隔扇、檻窗等全都用透雕（又稱鏤空雕），這三層的景深關係，表現出牡丹坊既深且廣的空間感。

　　霍廷霄很自豪整座牡丹坊的設計，都是由美術組憑空想像出來的，並無任何參考資料，特別是關於牡丹坊這一類娛樂場所的設計、布置和擺設，難以找到相關的歷史資料，美術組只能參考一些唐代的雕花圖案、建築結構和風格來搭建牡丹坊。一向對美術要求極高的張藝謀，對這座華麗的牡丹坊感到非常滿意。

　　霍廷霄認為《十面埋伏》各個場景都有其獨特之處。牡丹坊的主色是敦煌色，整體氣氛給人富麗堂皇的感覺，當中的設計和建築，無論是柱雕或舞池等，都與牡丹花有關，大家會看到很多牡丹花的圖案。烏克蘭的樹林和花地，以紅、黃兩色為主，小妹口中的「山野浪漫處」，就成為她和金捕頭迸出愛情火花之地。竹林的主色是綠色，從青綠色到墨綠色，頗有中國水墨畫的風格。最後白茫茫的雪地，就變成上演愛情悲劇的大舞台。

Huo Tingxiao
霍廷霄 美術設計 Production Designer

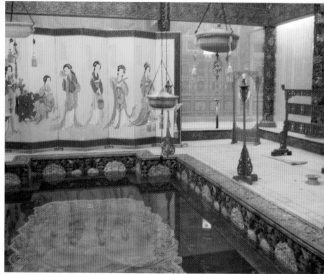

霍廷霄於1964年9月27日出生，籍貫陝西省綏德縣。1981年考入西安美術學院附中，1987年考入北京電影學院美術系。畢業後到八一電影製片廠故事片部美術創作室任影視美術設計師。1990年應邀擔任陳凱歌的《邊走邊唱》(1991)的美術指導，這部畢業實習作品為霍廷霄帶來光明的前景，接二連三與大導演合作。先憑何平執導的《炮打雙燈》(1993)榮獲中國電影金雞獎最佳美術。霍廷霄與陳凱歌一直緊密合作，曾擔任獲奧斯卡金像獎提名的《霸王別姬》(1993)及《荊軻刺秦王》(1998)美術設計一職，更以《荊》片獲法國坎城影展技術大獎「美術指導」。2002年及2004年為張藝謀執導的《英雄》及《十面埋伏》擔任服裝設計，其中憑《英雄》榮獲第廿二屆香港電影金像獎最佳美術指導及第廿三屆中國電影金雞獎最佳美術獎。

Filmography 電影作品

《邊走邊唱》(1991)、《炮打雙燈》(1993)、《霸王別姬》(1993)、《詠春》(1994)、《解放大西北》(1995)、《荊軻刺秦王》(1998)、《沒事偷著樂》(1998)、《益西卓瑪》(1999)、《武士》(2000)、《英雄》(2002)、《美麗的大腳》(2002)、《十面埋伏》(2004)

牡丹池

小妹與劉捕頭從牡丹坊的主景打到牡丹池，牡丹池屬牡丹坊其中一個內景。

美術設計組花了六天時間建造，水池底和池邊用玻璃鋼製成，視覺上看來較為亮麗。牡丹池的視覺空間廣闊，旁邊放置了八扇屏風，上面繪有七位唐代侍女圖，而浴池的周圍掛著多幅藍色的珠簾。珠簾在電影裡別具作用，因為小妹眼盲，要靠聽覺辨別對手的位置，故劉捕頭撥弄珠簾來擾亂她的聽覺，藉此佔上風，一手將她拿下。

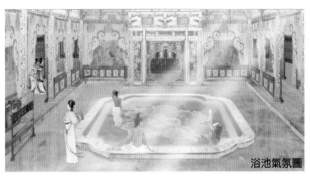

浴池氣氛圖

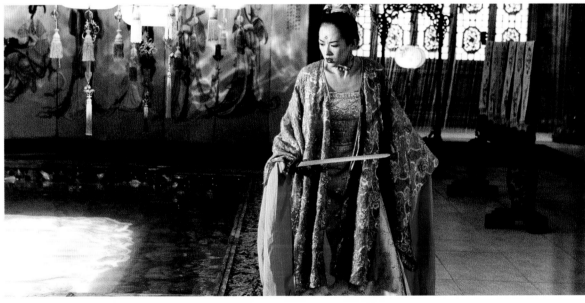

小妹與劉捕頭從牡丹坊打到牡丹池，當她想要辨別對手的位置，劉捕頭就用劍撥弄後面藍色的珠簾，擾亂她的聽覺。圖中可看見浴池後的屏風、掛燈及底部透光的浴池

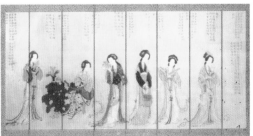

浴池屏風設計圖

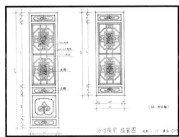

浴池隔扇及檻窗製作圖

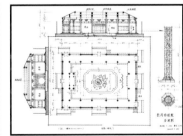

浴池製作圖

牡丹房

《十面埋伏》的時代背景由原來的戰國時代改為唐代，主要原因是向來重視顏色運用及畫面構圖的張藝謀導演，希望美術方面可以結合華麗、奢華、絢爛的感覺，所以最後拍板以唐朝為背景。戲中金碧輝煌的牡丹坊，就是其中可以體現唐代建築及色彩的場景。

其唐代建築風格的最大特色，是空間寬敞，氣魄宏偉，工整而又華麗。由於當時大型木建築的技術得到提升，柱子與柱子之間的間隔甚遠，形成寬闊及深度的空間感。

在北京電影廠最大的攝影棚裡搭建的牡丹坊，由構思、畫圖紙、籌備、雕刻、上色、搭建，共用了五個多月時間（由2003年6月至11月），其中兩個多月（9月至11月）是花在搭建場景上。牡丹坊的建築費約200萬元，由150人付上精神、時間和汗水親手打造而成。

牡丹坊的主色為敦煌色，敦煌色由赤、綠、藍三色組成，風格上要寫實，視覺上要富麗輝煌。牡丹坊的柱雕共二百多根，由人工用真木雕刻而成的隔扇、檻窗、欄杆、影壁、斗拱及名牌架，多達四、五百扇。根據霍廷霄所

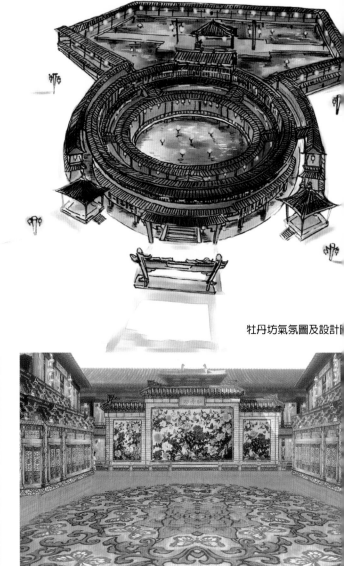

牡丹坊氣氛圖及設計圖

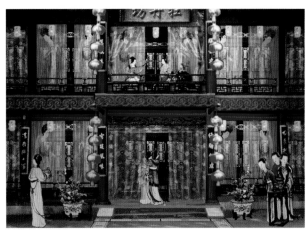

牡丹坊氣氛圖

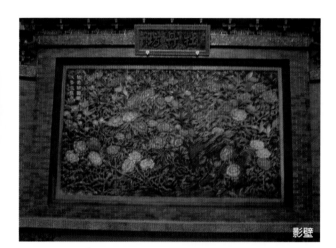

影壁

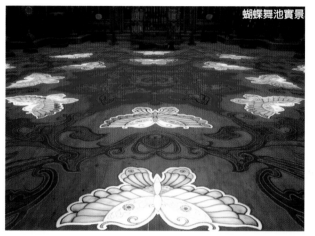

蝴蝶舞池實景

影壁製作圖

牡丹坊剖面圖

舞池鋼架製作圖

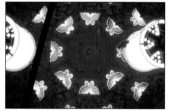

蝴蝶舞池實景俯瞰圖

說，雕刻的手工非常細緻、繁瑣，而顏色都是由人工親自塗上。而立燈、掛燈等宮燈共五十多盞，立鼓、大鼓、琵琶、笛子等樂器更是多不勝數。

　　為配合電影開首的兩段舞蹈，在牡丹坊的中央建了一個舞台。舞台與地面距離1.8米，台板上共有十八隻用玻璃膠製成的蝴蝶，美術組從台下用射燈照射，台板就透射出閃爍的光芒，令整個舞台看來明亮通透，而四周就擺著四十多個立鼓。同樣用玻璃膠製成的牡丹影壁，上面刻有牡丹的浮雕，從後面打燈，即變成一道通明的影壁。牡丹坊的斗拱樓高三層，而隔扇、檻窗等全都用鏤空雕，表現出牡丹坊既深且廣的空間感。

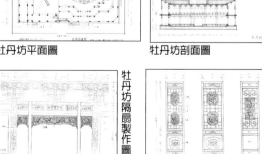

牡丹坊平面圖

牡丹坊剖面圖

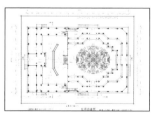

牡丹坊隔扇製作圖

牡丹坊花罩製作圖

其他場景

捕房

簡介：劉捕頭與金捕頭工作的地方

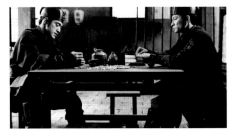

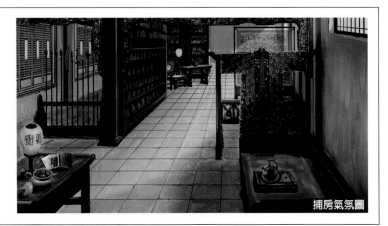

捕房氣氛圖

兩位捕頭經常在捕房裡一邊喝著酒吃著花生一邊
談論公事

牢房

簡介：囚禁小妹的牢房，後來化名隨風大
俠的金捕頭，也是從這裡救出小妹

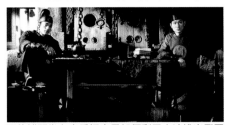

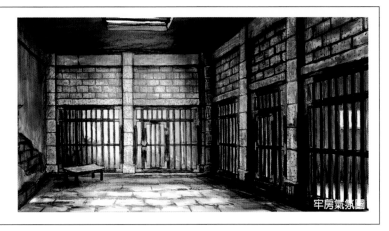

牢房氣氛圖

兩位捕頭坐在牢房裡商量如何利用小妹找出飛刀
門的新任幫主

竹林內景和外景

簡介：於烏克蘭搭建的竹林外景，即戲裡的
山神廟。飛刀門於竹林救出小妹和
金捕頭，後在這裡將金捕頭和劉捕頭拿下

竹林外景氣氛圖

飛刀門在山神廟內綁起兩位捕頭，揭穿他們利用
小妹的詭計

道具

《十面埋伏》裡所用的道具，包括兵器、樂器、宮燈、茶几、器皿及擺設等，全部都是由美術組設計及製作，沒有任何一件是買回來。霍廷霄認為，由於沒有太多歷史的資料讓他們對這些道具作出考證，反而可以讓美術人員發揮天馬行空的想像力，而觀眾也不會質疑其真確性。

牡丹坊名牌架

燈架

掛燈燈架

牡丹坊及浴池用的宮燈

衣架

樂器方面，鼓是重點所在。尤其小妹與劉捕頭在牡丹坊玩打豆子的一幕，圍住舞台四周的立鼓扮演著重要的角色。其他樂器還有琵琶、二胡、笛子、搖鈴和一個由美術組特別設計的敲擊樂器。這個敲擊樂器很特別，有一個像木魚的東西浮在盛了水的玉盆中，演奏者手拿兩枝幼木棍敲打木魚而發出聲音。當然，這只是一個道具，本身並不能發聲。

琵琶

笛子

由美術組設計的敲擊樂器

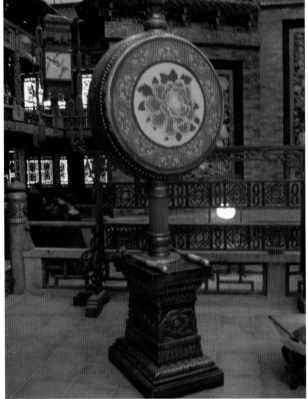

立鼓

圍滿了立鼓的牡丹坊

兵器方面，以刀為主，包括劉捕頭及金捕頭所用的大刀、追兵用的刀和飛刀門用的飛刀。其他兵器還有金捕頭在牡丹坊調戲小妹時用的劍、他化名為隨風大俠時隨身帶著的弓箭、追兵用的長槍和盾牌。相對於《英雄》，《十面埋伏》的兵器鑄造得比較精細。這些兵器同樣沒有太多歷史的資料參考，全部由美術組親手設計。

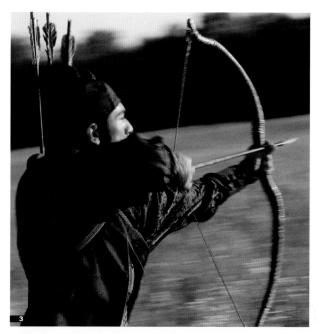

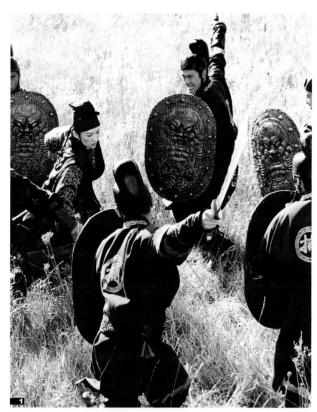

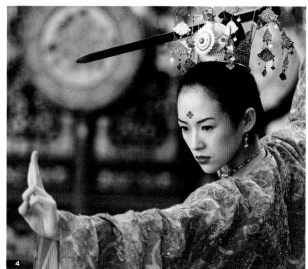

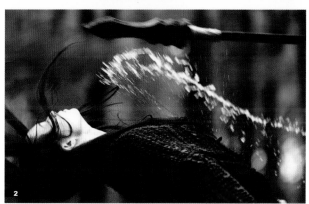

1）大刀和盾牌
2）長槍
3）隨風大俠的弓箭
4）小妹在牡丹坊時用的劍
5）飛刀門用的飛刀

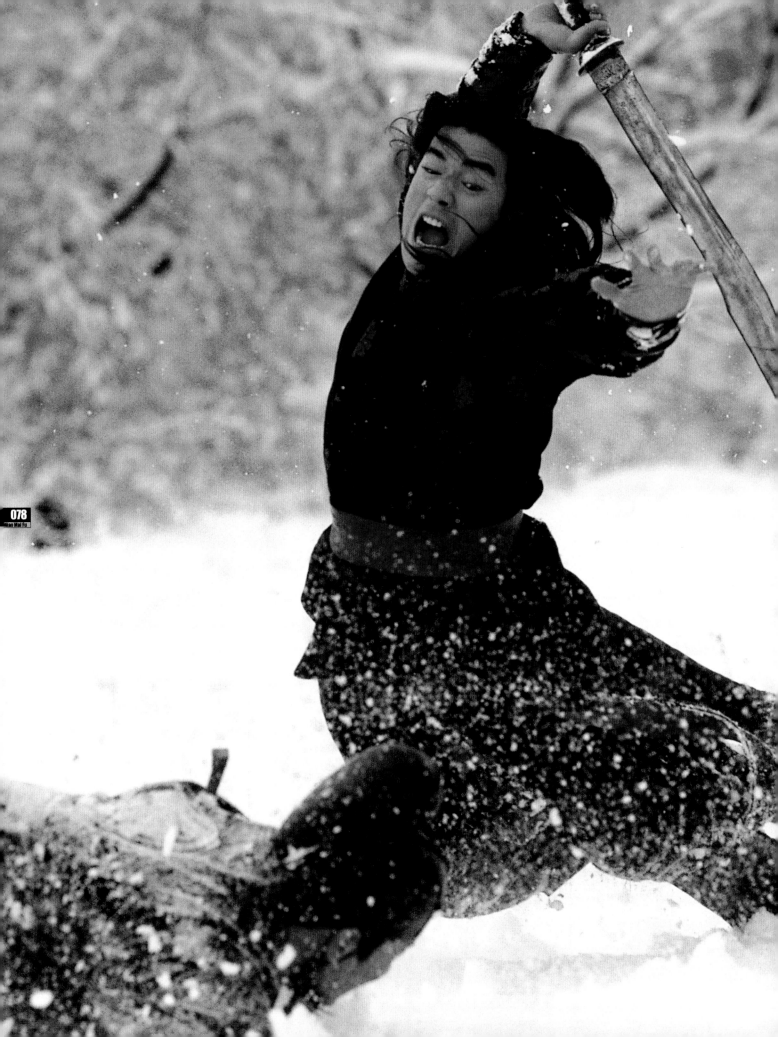

陶經

錄音及聲音剪輯

跟張藝謀合作過《英雄》後，這次再合作拍一部武俠片，他在聲音效果方面有沒有一些新的追求？

我跟張藝謀是大學同級的同學，他唸攝影系，而我唸錄音系，這麼多年以來，彼此已經非常了解。他要拍第一部武俠片《英雄》的時候，我知道他想追求創新的聲音；到了《十面埋伏》這部武俠文藝片，我更清楚知道他需要一種比較新穎、亮麗的聲音。在我們一直合作的歷程當中，特別在張藝謀對電影的追求中，他都希望每部電影能帶給人一種新鮮的感覺。想要了解武俠片這類型，單單拍一部是不夠的，還要第二部、第三部那麼堅持拍下去。在《英雄》裡不能夠充份發揮的地方，在《十面埋伏》裡做得更極致，而且會有新的探討。

《英雄》裡，比較著重氣和水的聲音，那是比較浪漫和詩意的處理，想營造出一種意境，那是武俠世界裡比較高的境界，跟一般很實在、著重故事的武俠片不同，它們都比較注重兵器碰撞的聲音。《十面埋伏》在聲音方面又有另一種新的追求。章子怡在牡丹坊用水袖擊鼓的一段，要如何讓觀眾有一種既震撼又神奇的感覺？這是我們所關注的。另外，竹林裡的一段講述爬到竹樹上的士兵，發射出尖銳的竹子，將男、女主角重重圍困，有精采的打法，有

精細的武器，也需要有聲音去創造整體這場戲導演想要呼應的精神和情感，加上聲音、音樂等元素去配合。作為聲音設計師，要跟導演商量如何將不同的聲音混和起來，去配合空間、氣氛和音色，達到整場戲的效果，以至於形成一個整體的電影聲音風格。我們一直努力在追求武俠文藝片的詩意、意境和人物精神。

那就是說，聲音要配合環境，再去突顯人物心裡面的掙扎、感受和情感衝突？

對，這正是聲音處理最關鍵之處。人物心理上的欲望、失落和情感掙扎都可以透過聲音來表示。我覺得作為聲音設計師，也要把自己看成是一個作者，是導演領導下的其中一個作者，只要有這樣一種作者的概念，創作起來才會有一種判斷力。這是很重要的。

有了之前《英雄》的經驗，這次在聲音的設計上是不是更趨向成熟？

其實我為每一部戲做聲音設計的時候，有兩點非常重視，第一是下意識，所謂下意識，就是上一部電影為我帶來的經驗、教育、驚喜、喜悅；第二是不要重複，不要重複已經做過的。這次做《十面埋伏》的聲音設計，其實有很多機會可以讓我重複《英雄》裡最精采的聲音部份，但

我沒有這樣做。例如牡丹坊章子怡和劉德華對打的一段，他們從牡丹坊打到牡丹池，我堅持不要再將聲音集中在水、水滴上面，反而放到那一幅幅的珠簾上，有風吹過簾子的聲音，也有劉德華用刀去撥弄簾子的聲音，營造出一種神秘的、難以辨別方向的氣氛和意境。在竹林一段，有很多士兵在追逐章子怡和金城武的場面，而且導演也用了很多慢鏡頭，一般而言，都會用一些強大的喊殺聲來處理，但我反覆在想，我堅決不能再用這種處理。因為《英雄》都已經用過了，雖然只是短短的兩場戲，但我都不要給人找到丁點重複的痕跡。至於在《十面埋伏》裡雪山對打的一場戲，由於講述金、劉兩人已經失去了理智，他們像最原始的動物一樣打起來，為了突顯這一種心理層面，我特別用了動物的喊叫聲來處理，另外還有一把很鏗鏘的女聲來和唱，表達了對人生的感嘆。

這次有沒有用上一些新的電腦聲音系統去處理？

現在很多人在錄音或做音效設計的時候，都喜歡依賴電腦系統去處理，我不同意，我們接受過電影教育的，清楚明白作為一個聲音指導的角色，是要去幫助導演在聲音方面創造新的表現力。不過，電腦始終是不可欠缺的基本需要。我認為，聲音設計師最需要有的是基本的風格和技術，同時也要有最先進的科技去輔助，所以我們還是要經常備課，多吸收新的知識。這次《十面埋伏》裡用了一套全世界數一數二的先進電腦系統ProTools。

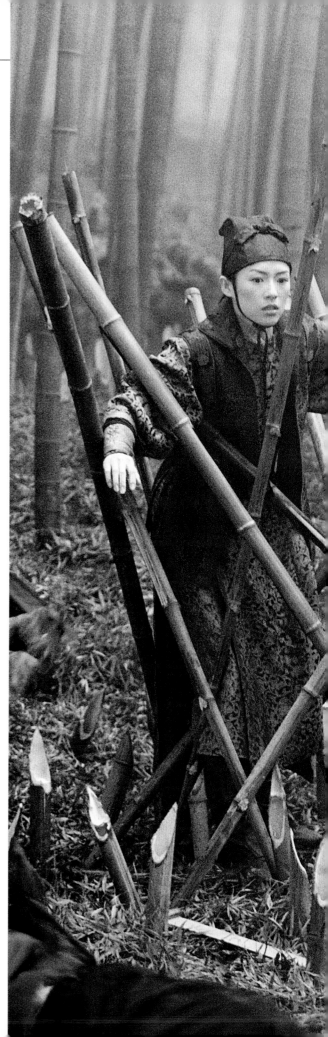

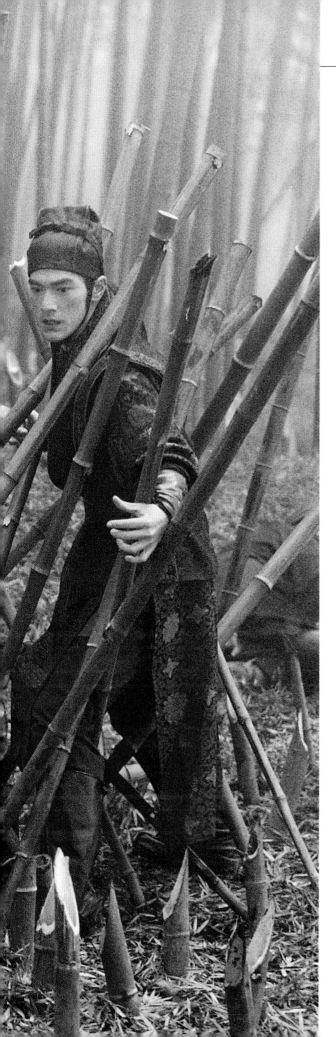

Tao Jing

陶經
錄音及聲音設計師
Production Sound Mixer
and Sound Editor

　　陶經為國家一級錄音師及聲音設計師，同時亦是國際十大聲音專家之一。1982年畢業於北京電影學院七十八屆錄音系，是兩位重要的中國第五代導演陳凱歌及張藝謀在錄音上的好伙伴。陶經與前者合作過的電影包括《孩子王》(1987)、《邊走邊唱》(1991)、《霸王別姬》(1993)及《荊軻刺秦王》(1998)；後者則有《活著》(1994)、《搖呀搖，搖到外婆橋》(1995)、《英雄》(2002)及《十面埋伏》(2004)等。其中憑《孩子王》獲第八屆中國電影金雞獎最佳錄音提名、《搖呀搖，搖到外婆橋》獲美國電影金片盤獎聲音設計獎、《荊軻刺秦王》獲第十九屆中國電影金雞獎最佳錄音獎及《英雄》獲第廿二屆香港電影金像獎最佳錄音獎及第廿三屆中國電影金雞獎最佳錄音獎。除參與電影錄音，陶經多年來一直兼顧教學的工作，1985年至1990年期間應邀在北京電影學院講課，自2002年起受聘於北京電影學院研究生部，出任客席教授；出版著作有【杜比身歷聲電影的聲音創作】(1993)、【ADR的討論】(1997)及【同期錄音的審美意義】(2001)。

Filmography 電影作品

《孩子王》(1987)、《邊走邊唱》(1991)、《霸王別姬》(1992)、《炮打雙燈》(1993)、《活著》(1994)、《搖呀搖，搖到外婆橋》(1995)、《有話好好說》(1996)、《荊軻刺秦王》(1998)、《英雄》(2002)、《十面埋伏》(2004)

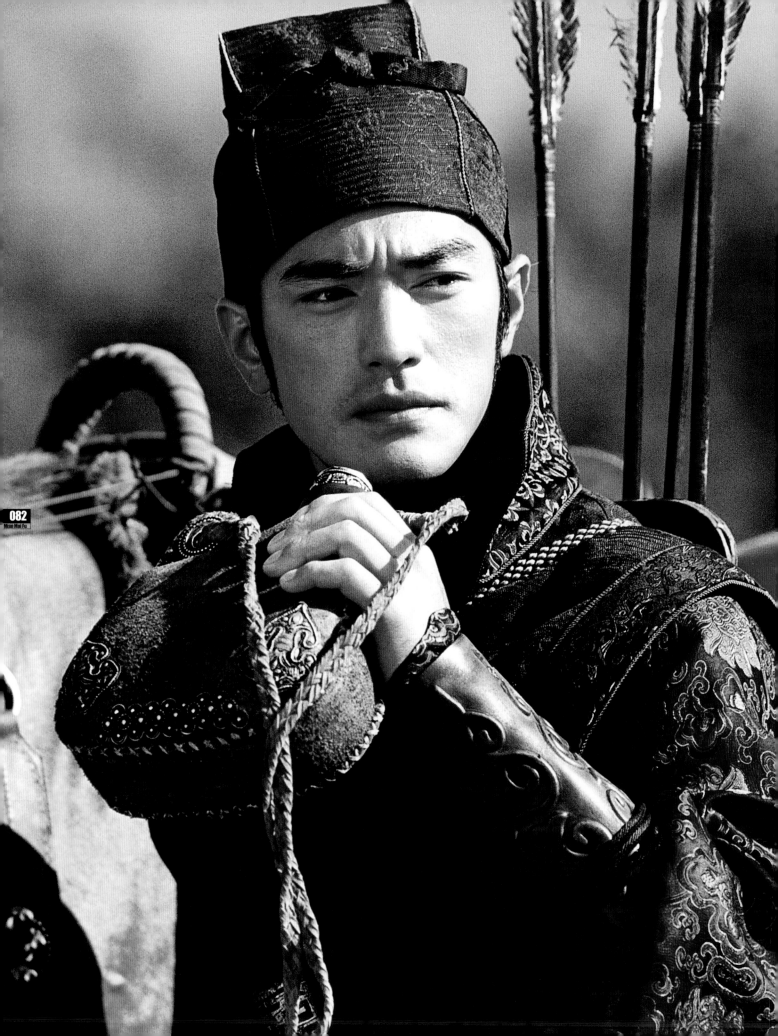

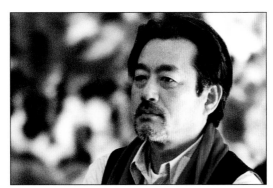

梅林茂
作曲

《十面埋伏》的配樂最大特色是甚麼？

這是我第一次為以唐朝為背景的武俠電影配樂。雖然《十面埋伏》的故事背景是唐朝，但當我準備為這部戲配樂時，「唐朝」與「中國」的元素都不是我的著眼點，我反而將重點放於劇本內三位主人公之間的愛恨關係。

「愛與恨」是電影的主題，你怎樣利用配樂部份來帶出這一主題？

我認為「愛」是人類存活在這個世界最重要的元素，但是，《十面埋伏》中所描述的「愛」卻令幾位主人公變得迷惑，令他們的關係變得複雜。我大膽地以最簡單的旋律及歌詞來表達這樣複雜的情感。

你為《十面埋伏》共作了多少首樂曲？

差不多三十首吧！

戲中五場重要場面的樂曲，靈感來自哪裡？

創作的靈感通常來自身邊的事物和人類的情感。創作牡丹坊一幕的樂章時，我想起月光下飛舞的蝴蝶。配襯烏克蘭白樺樹林及花地的兩首樂章，靈感分別來自「悲傷」和「自由與憂愁」。至於重慶永川竹林一幕，作曲時我想到「擁抱」、「天堂」和「女人」。而結尾雪地大戰，盤旋在我腦內的是「人類的愚蠢」。

你特別用上了哪些樂器來編寫以上場面的樂章？

牡丹坊一幕的樂曲，我用了非洲水鼓（African Water Drum）、非洲裂縫鼓（Slit Drums）及手鼓（Frame Drums）。在烏克蘭白樺樹林及花地這兩幕，我同樣用了布組基琴（Bouzouki）。重慶永川竹林一幕，我用了尺八笛（Shakuhachi）及坎泰萊琴（Kantele）。最後雪地大戰，就用了對我來說非常特別的二胡及魯特琴（Ud）。

編註：

非洲水鼓 — African Water Drum，由兩個切割成一半的葫蘆製成。

非洲裂縫鼓 — Slit Drums，由長形的木塊或竹塊製成，通常只在東南亞，非洲及大洋洲找得到。

手鼓 — Frame Drums，一種起源於中東的鼓。

布組基琴 — Bouzouki，布組基琴又稱希臘古弦琴，一種來自希臘的樂器。琴頸頗長，有四組弦線。

尺八笛 — Shakuhachi，日本的竹製長一呎八吋的笛，故名尺八笛。

坎泰萊琴 — Kantele，來自芬蘭的木製齊特琴，有三十六條弦線，以手指或撥子彈奏。

魯特琴 — Ud，來自伊拉克及敘利亞的短頸雙弦線樂器。

如何利用樂章將最後雪地大戰一幕的情緒推至高潮？

這一段的樂章充份表現出兩個男人對砍時，緊纏於他們思緒的情感和激情。

你跟收音及音效設計的部門如何配合？

簡單而言，我首先編寫好Demo-Track，然後跟導演作
仔細的討論，最後整體再重新編寫一次，完成的作品就是
電影配樂了。

**你曾經與多位中國及香港的導演合作，其中包括孫
周、王家衛、張之亮、李志毅及陳嘉上等，首次與張藝謀
導演合作的感覺如何？**

我認為張藝謀是世界上最偉大的導演之一，當知道有
幸可以跟他合作，我怎能不一口答應？我覺得他比我之前
所想像更為優秀，是一位非常值得我尊敬的人。此外，我
很感謝監製江志強先生給了我這樣一個難得的機會。

張藝謀導演有沒有給你一些創作上的靈感？

其實我和他之間一切都盡在不言中。我們對事物經常
有相近的看法和感受，這種彼此間的感通，比起大家能說
相同的語言重要得多！

這次你跟哪一個樂團合作？

Arigat-Orchestra，一個由日本最頂級、最著名年輕樂手
所組成的樂團，而這個樂團只為我負責的電影配樂作演奏。

你共花上多少時間為《十面埋伏》作配樂？

由開始為電影編寫樂曲到製作電影原聲唱片，一切前
期準備工作及後期製作共花了一年時間。

Shigeru Umebayashi
梅林茂 作曲 Composer

　　亞洲影壇知名配樂工作者。日本殿堂級搖滾樂隊EX之成員，曾爲Eric Clapton日本巡迴演唱會擔任嘉賓。1985年樂隊解散後，梅林茂開始投身電影配樂的工作，同年爲電影《Sorekara》及《Tomoyo Shizukani Nemure》所創作的曲目於國內多個電影節獲獎。十多年來，梅林茂負責配樂的港日電影超逾三十部，包括森田芳光的《其後》、王家衛的《花樣年華》、黎妙雪的《戀之風景》及張之亮的《慌心假期》，並憑《慌》片獲得台灣金馬獎最佳原創音樂。《十面埋伏》是他首次爲張藝謀的電影配樂。

Filmography 電影作品（部份）

《其後》(1985)、《紳士同盟》(1986)、《Hong Kong Paradise》(1990)、《Natural Woman》(1995)、《南京的基督》(1995)、《不夜城》(1998)、《公元2000》(2000)、《花樣年華》(2000)、《陰陽師》(Onmyoji) (2001)、《光之雨》(Rain of Light) (2001)、《少女》(An Adolescent) (2001)、《慌心假期》(2001)、《周漁的火車》(2002)、《戀之風景》(2003)、《十面埋伏》(2004)、《2046》(2004)

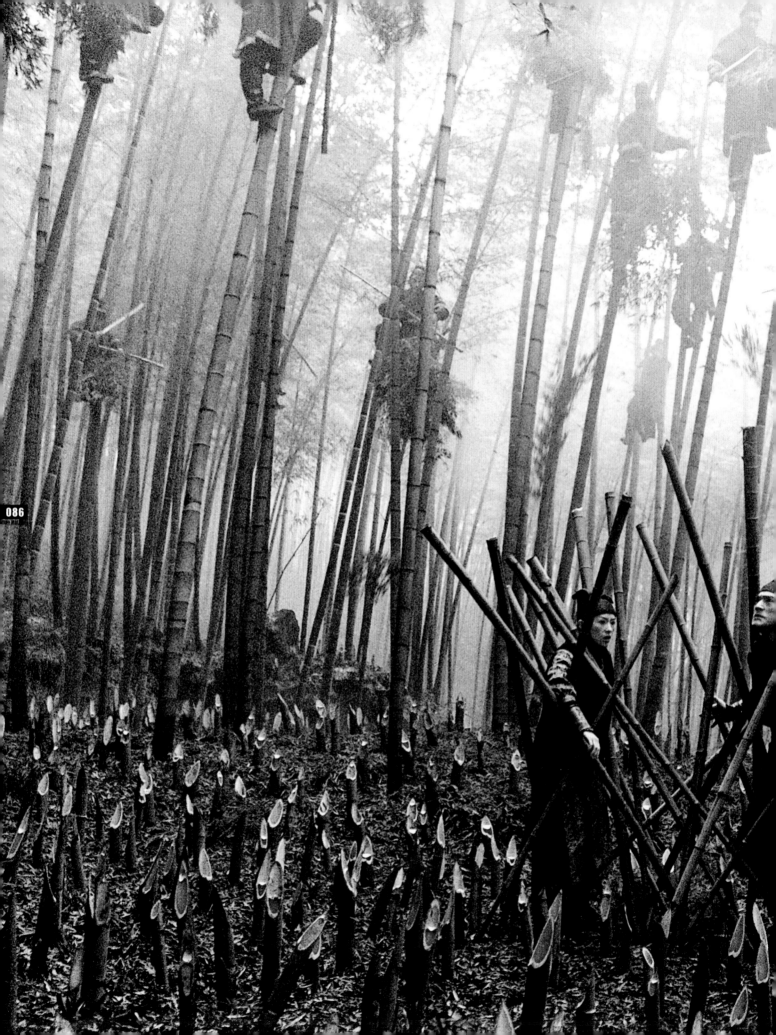

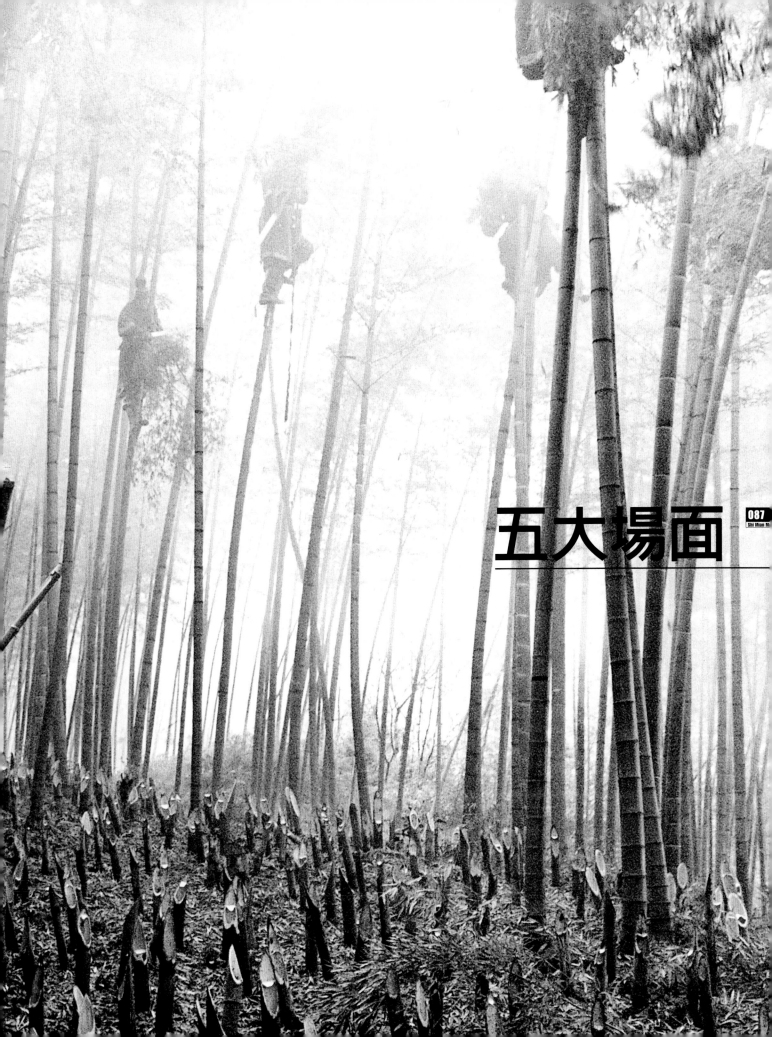

五大場面 087
Shi Mian Mi

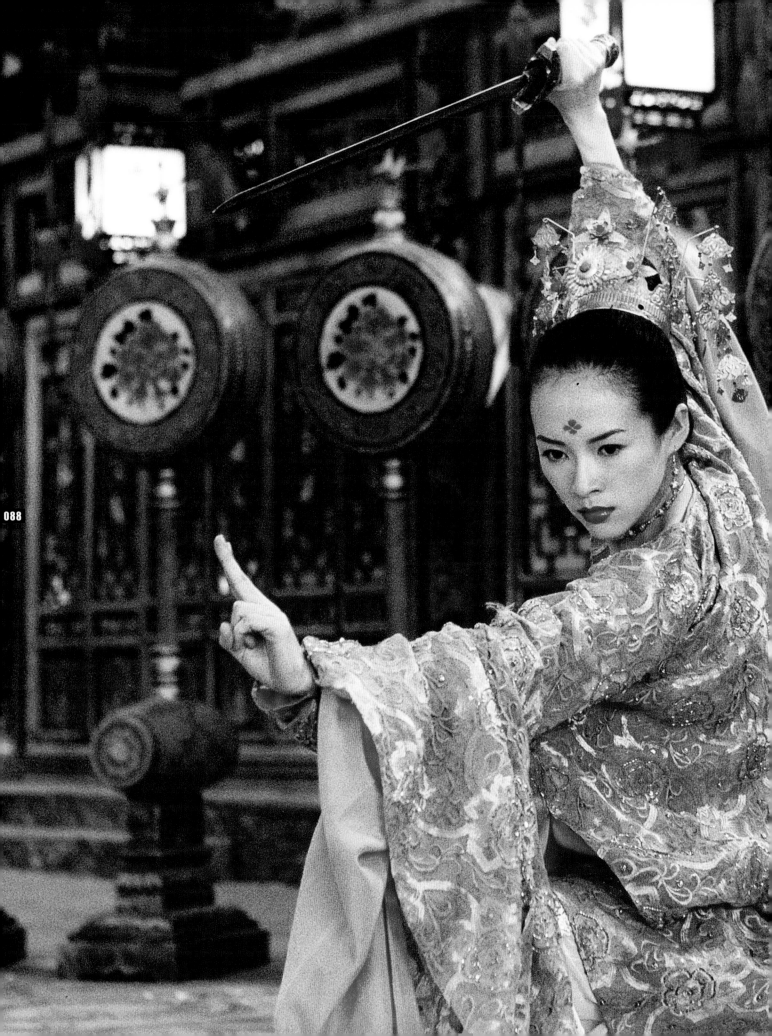

牡丹坊舞衣水袖打豆子

於2003年11月9日攝製大隊結束烏克蘭的外景返回北京，六日後即到北京電影廠攝影棚進行拍攝。牡丹坊的一幕於11月15日開始進行拍攝。

化名隨風大俠的金捕頭來到牡丹坊。他先是借醉調戲小妹，後小妹表演完又向她強吻。此時劉捕頭出現，要拘捕小妹，被老鴇說服先欣賞小妹表演。留在牡丹坊欣賞小妹舞蹈表演的劉捕頭，以打豆子遊戲來考驗小妹，小妹以舞衣的水袖將劉捕頭打向她的豆子再打向圍著牡丹坊的大鼓。後來二人大打出手，一直由牡丹坊打至牡丹池，最後小妹被捕。

以水袖配合舞蹈和動作的場面，在以往的電影並不多見，這一幕以「舞」配「武」，動作的要求要有實感，不單只章子怡的舞步要紮實，劉德華和章子怡打出豆子時的力量（前者用手使力，後者用舞衣的水袖），也要讓人感覺力度充沛。

這一幕除了要靠章子怡本身的舞蹈技巧，攝影組同時要用鏡頭角度來遷就拍攝。攝影師趙小丁表示，他們特別將攝影機安裝在一道與地面平衡的橫臂上，將攝影機在橫臂上前後推動，拍攝水袖舞動的畫面。

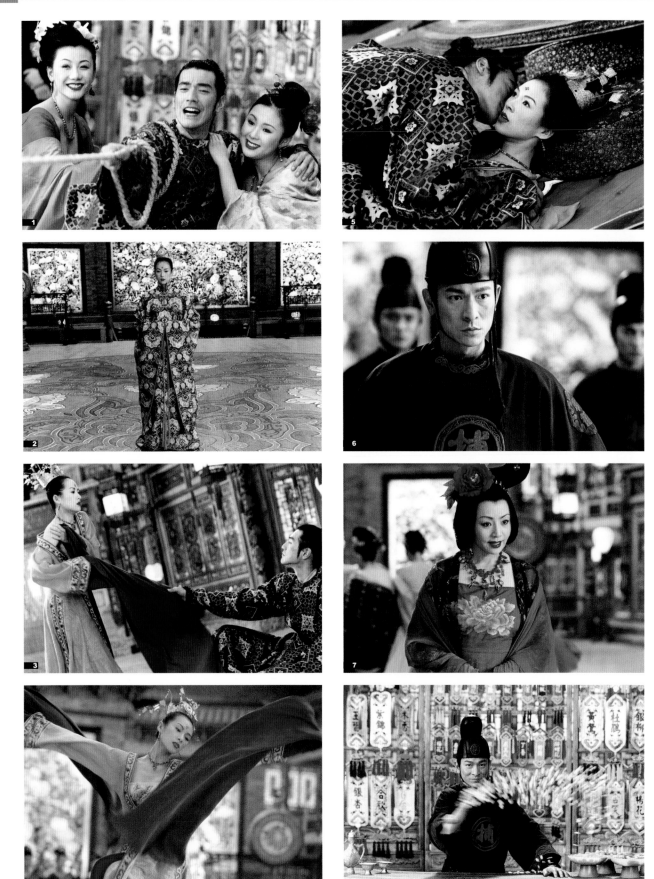

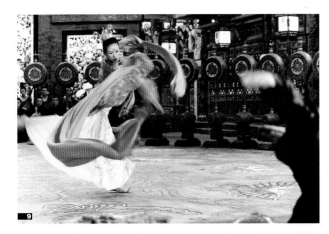

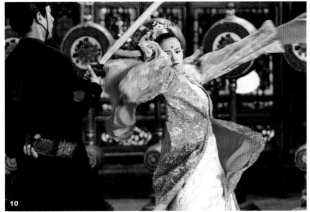

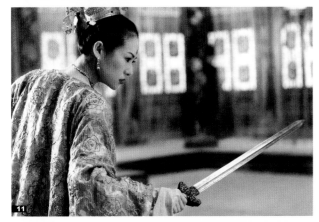

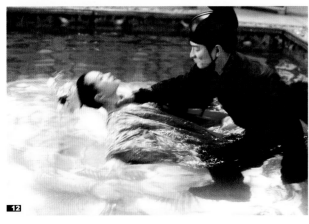

1) 金捕頭化名隨風大俠，假意到牡丹坊找妓女消遣，其實要找出飛刀門前任幫主的女兒

2-5) 牡丹坊的頭牌舞伎小妹，國色天香，舞技超凡，被隨風借醉輕薄

6-7) 劉捕頭來到牡丹坊要拘捕酒後行為不檢的隨風和小妹，被老鴇說服先留下欣賞小妹的舞蹈表演

8-9) 劉捕頭與小妹玩打豆子遊戲，他將豆子彈向立鼓，小妹就要用水袖拍向相同的鼓

10-12) 小妹不屑為腐敗的朝廷效力的劉捕頭恃勢凌人，兩人從牡丹坊打到牡丹池，最後小妹不敵被捕

牡丹坊
STORYBOARD

 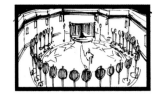 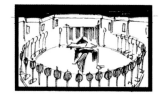 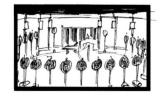

 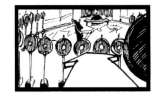 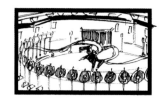 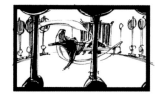

 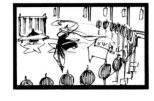

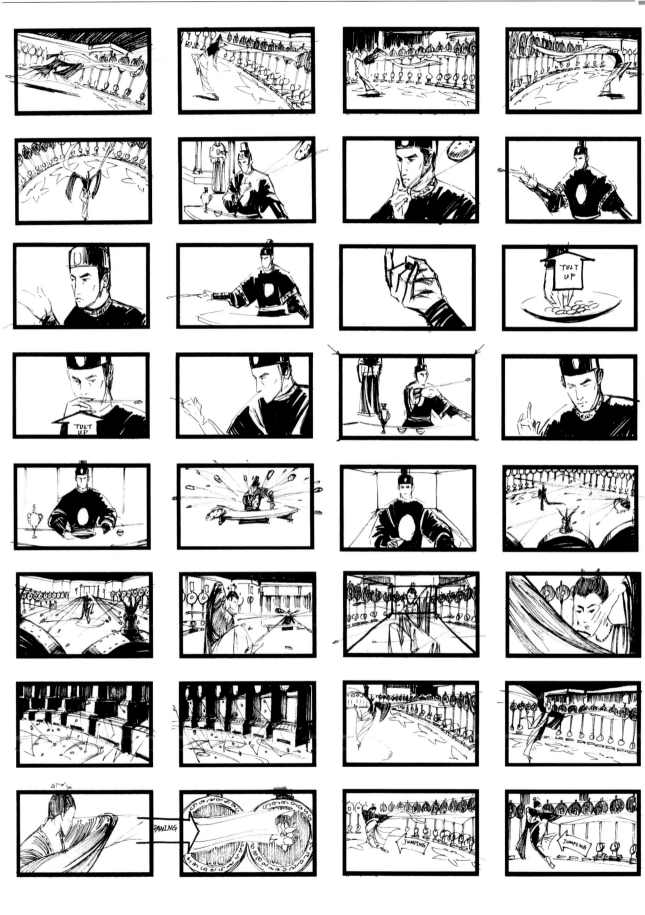

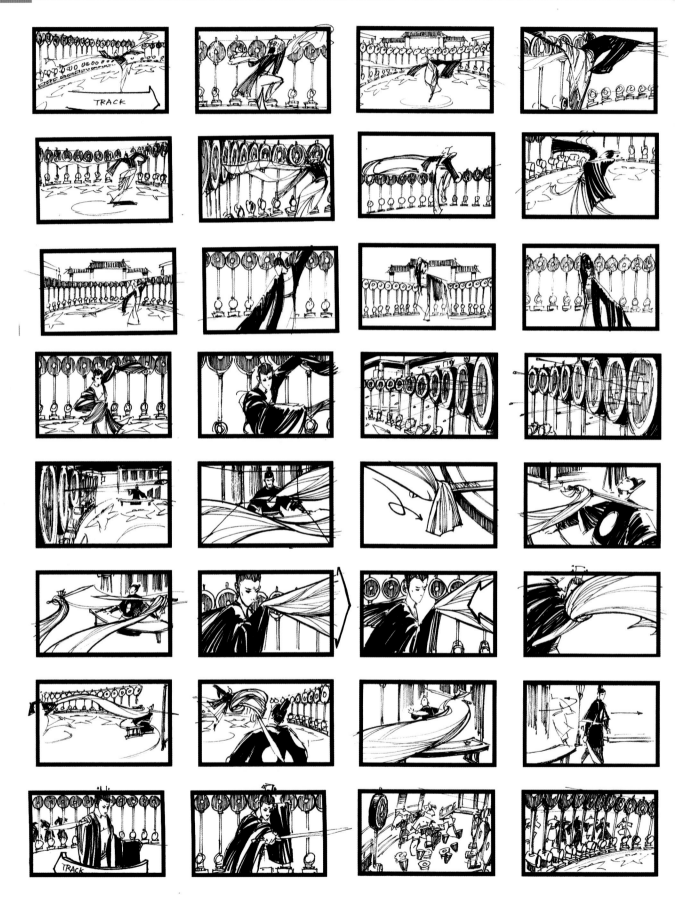

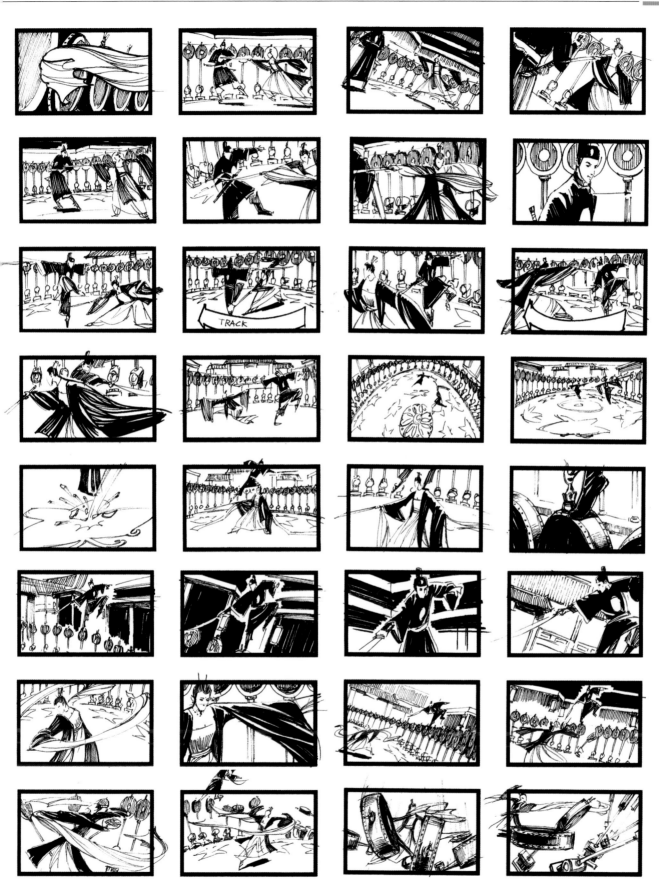

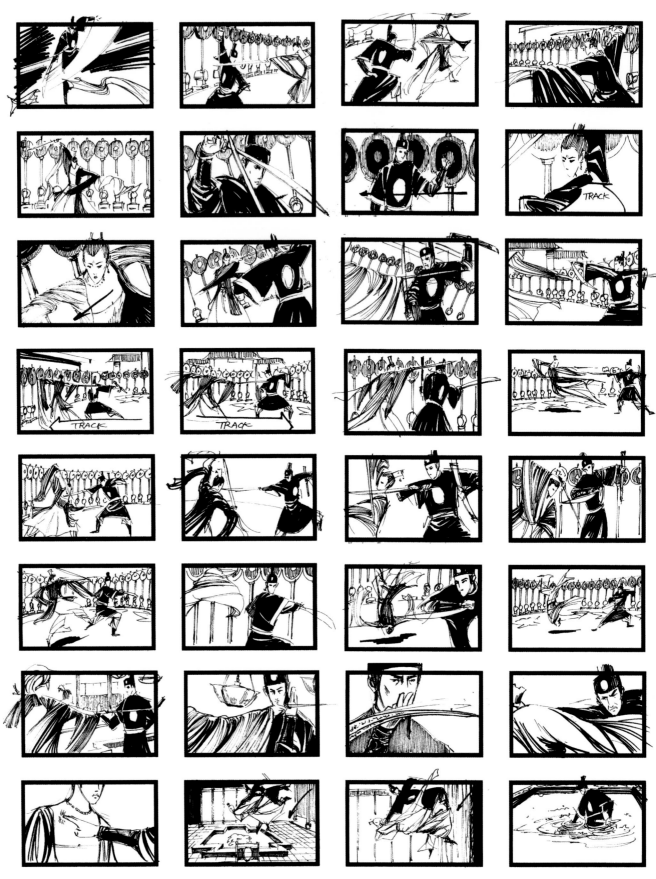

電影分鏡圖由武明繪畫

建築華麗的牡丹坊

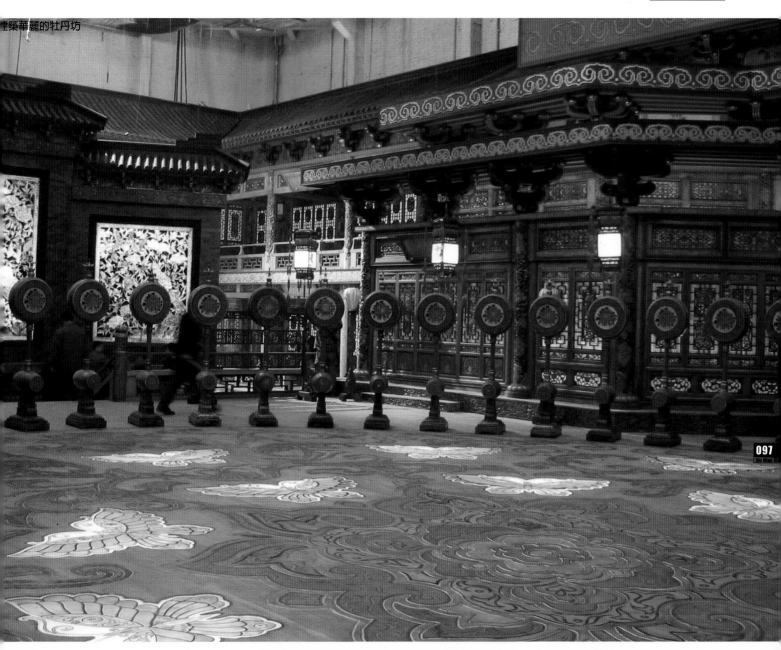

097

梅林茂親臨牡丹坊，就這幕的配樂與
藝謀溝通

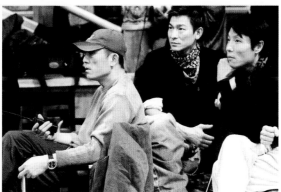

張藝謀和劉德華凝神貫注留意現場的拍攝情況

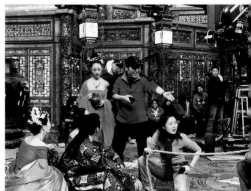

金城武細心聽取導演的指導

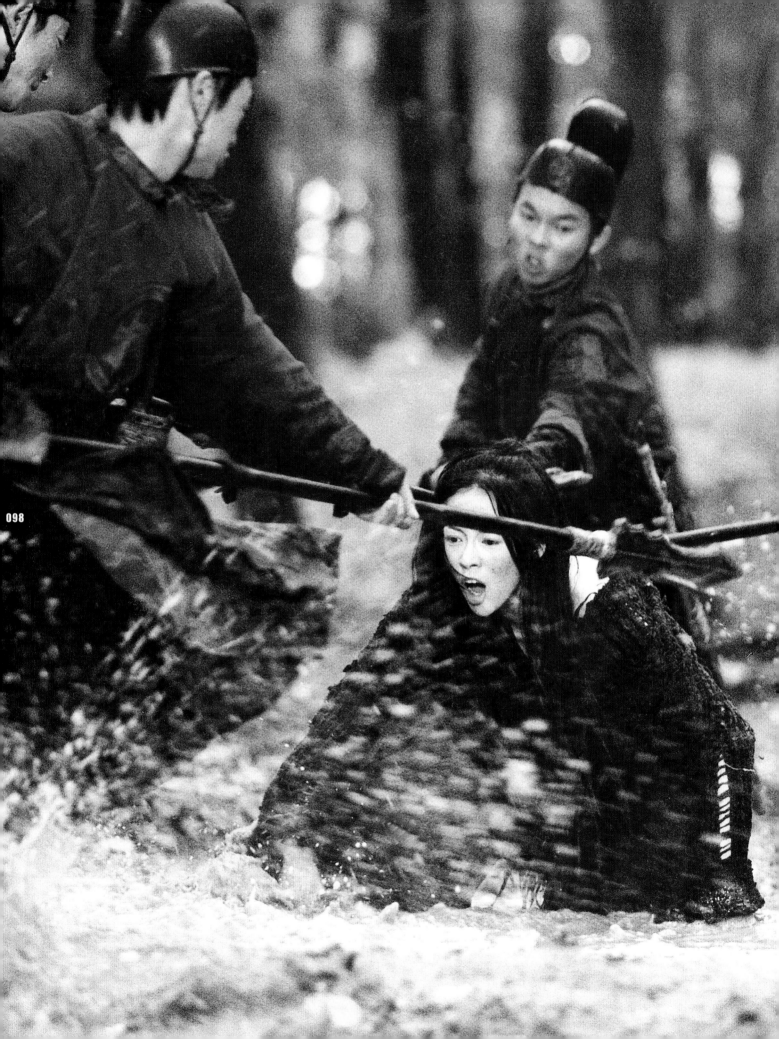

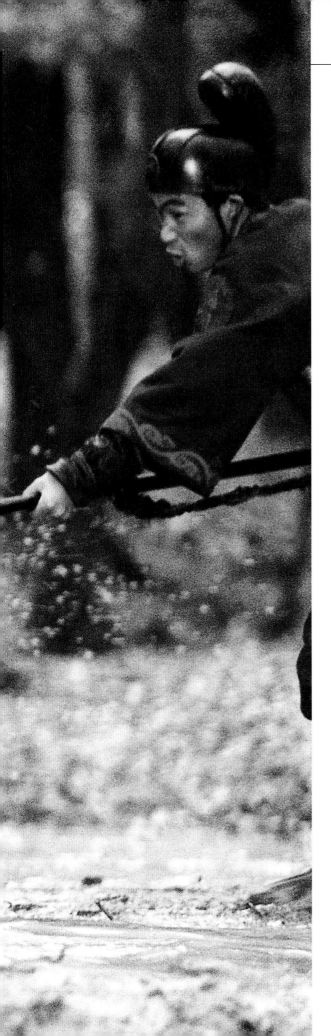

白樺林

烏克蘭白樺林馬上追逐

烏克蘭白樺林是工作人員抵達當地第一場拍攝的場面，拍攝日期由2003年9月11日開始。

這一幕講述金捕頭將小妹從牢房救走後，與她亡命天涯。途中小妹發現遺失了自己的飛刀囊，想要回去尋找，金捕頭要她留在樹林等他，由他沿路回去幫她尋回，此時朝廷一行多人的騎兵追至，小妹被重重包圍，就在最危急的關頭，金捕頭趕至，發射手上的利箭對付騎兵，最後更一口氣連發四箭為小妹解圍。

後來金捕頭要小妹換掉囚衣，穿上他借出來的衣服，小妹在小水池沐浴期間，金捕頭在旁偷看。小妹後以女扮男裝的打扮繼續上路。期間兩人情愫互生，並親熱起來，隨後金捕頭向小妹示愛。一路暗地追蹤他們的劉捕頭將事情冷冷看在眼內，後出言警告金捕頭別因私忘公，二人發生爭執。

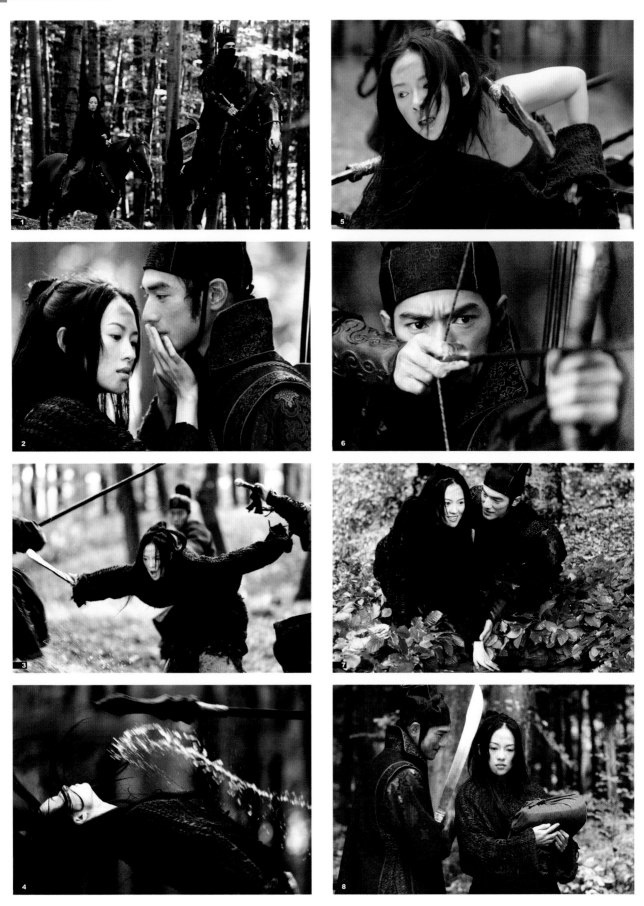

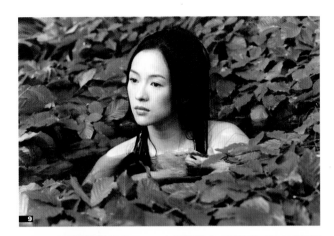

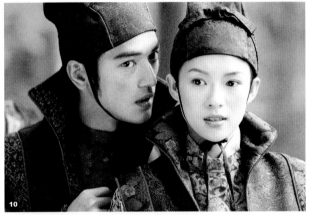

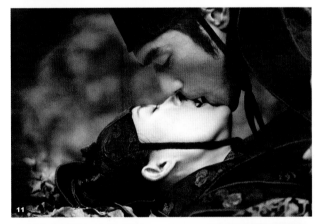

1)　蒙著面的隨風，漏夜將小妹從牢房救出，二人乘馬馳騁樹林，逃避追兵

2)　失明的小妹想知道隨風的長相如何，用手去摸他的臉龐

3-5)　隨風留下小妹一人在樹林，去幫她尋回飛刀囊。此時騎兵追至，聯手對付小妹

6)　隨風連放四箭，替身陷險境的小妹解圍

7-9)　隨風為小妹築起水池，等她沐浴後換上他的衣服，並保證不會在旁偷看

10-11)　換上男裝的小妹，依然氣質脫俗，隨風為之心動，兩人更親熱起來

12)　劉捕頭力勸金捕頭別假戲真做，誤了大事

白樺林
STORYBOARD

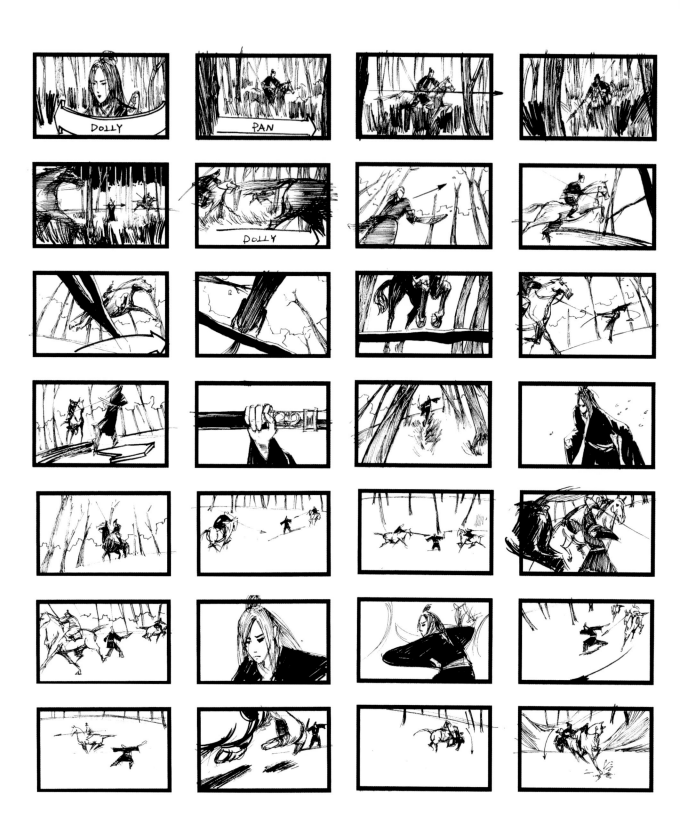

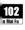

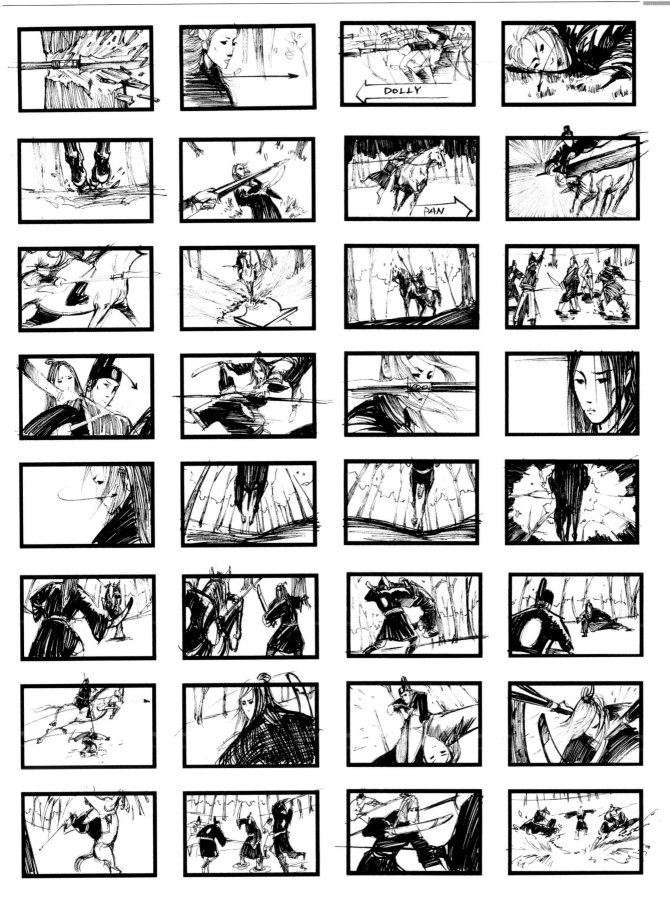

電影分鏡圖由武明繪畫

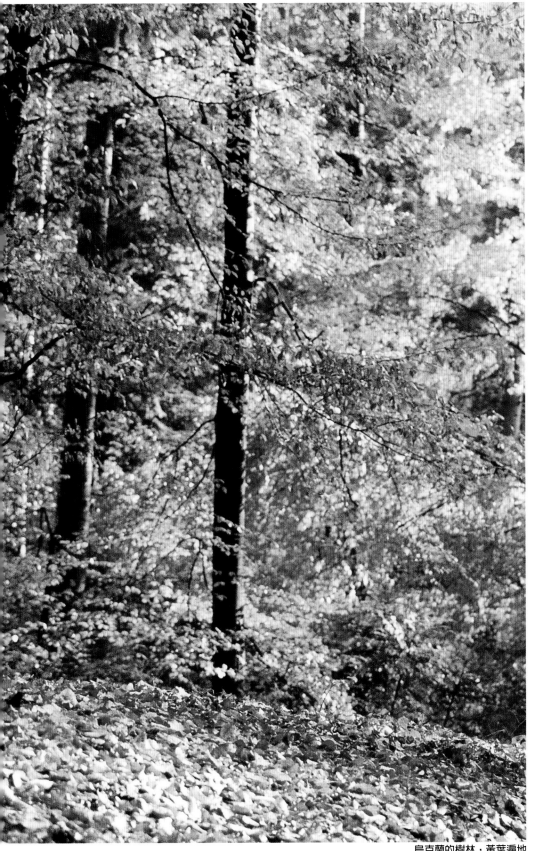

烏克蘭的樹林，黃葉遍地

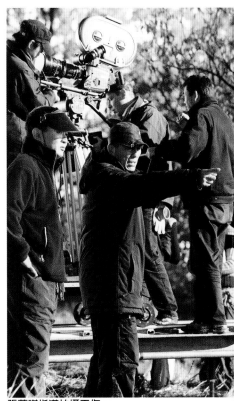

張藝謀指導拍攝工作

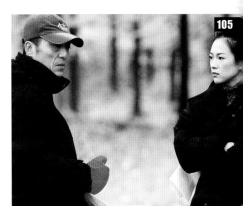

《十面埋伏》是張藝謀和章子怡第三次合作

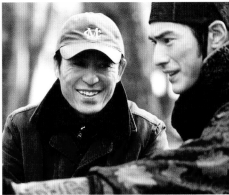

金城武說張藝謀是個很會教戲的導演

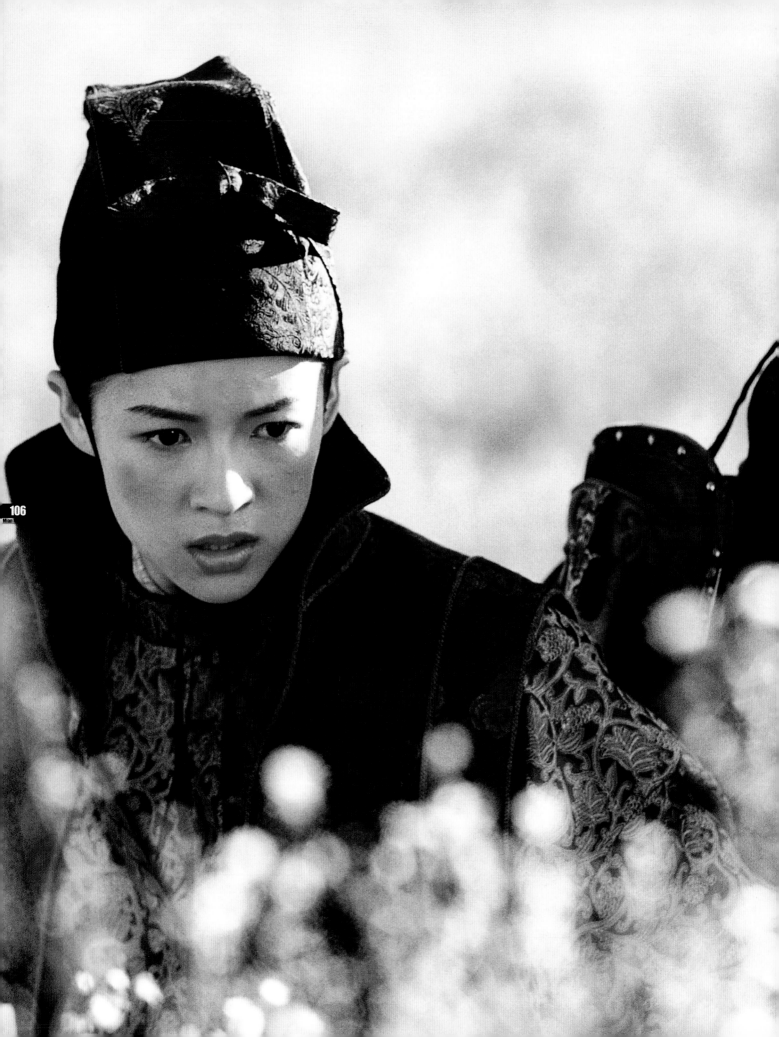

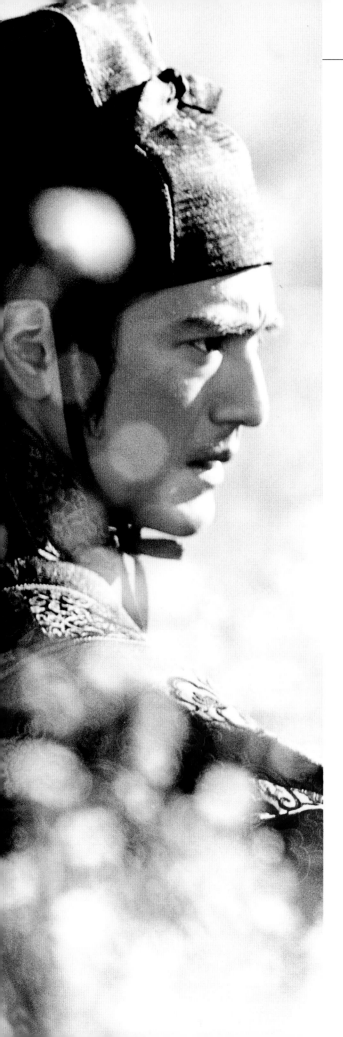

烏克蘭花地上愛恨交纏

拍攝日期由2004年10月初開始。

花地一幕講述小妹與金捕頭繼續上路，期間二人在花海中徜徉。後朝廷的戰八隊趕到，小妹放出飛刀解圍，不果，最後金捕頭出手相救，以箭解圍。劉捕頭與金捕頭因此事再次發生爭執。

金城武在花地拍攝一場策馬奔馳的戲時，馬匹突然發難失控，亂衝亂撞，金城武墮馬倒地且動彈不得。後工作人員安排將他送往烏克蘭的醫院醫治，翌日更將他送返日本驗傷。後來發現金城武左腳的膝蓋及腳眼有兩條靭帶撕裂，需留院治療。

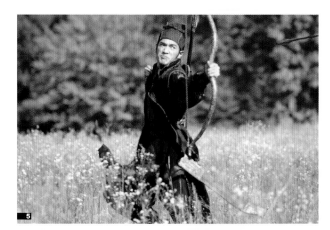

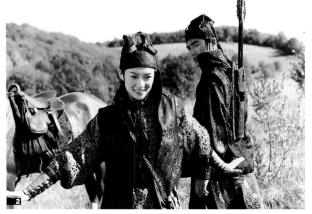

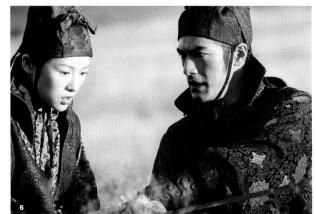

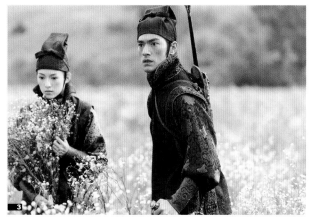

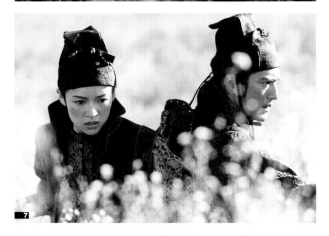

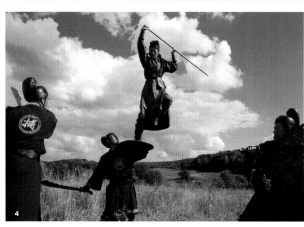

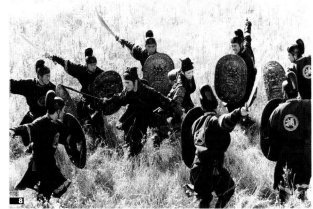

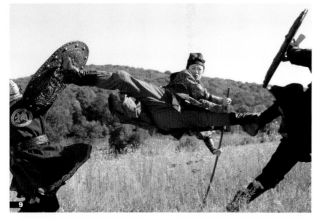

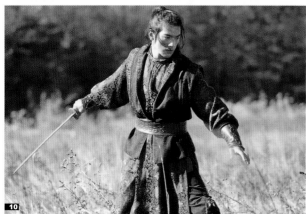

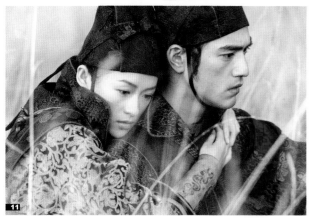

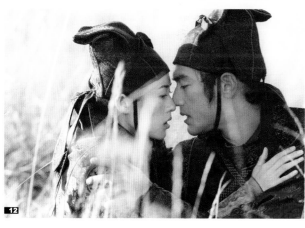

1-2） 小妹自小渴望到山野浪漫處感受一下，隨風帶她來到花地徜徉
3） 隨風摘了一束花送給小妹，此時追兵趕至
4） 隨風對付追兵之時，小妹也拿起木棍與追兵一拼
5） 隨風再次射出弓箭為小妹解圍，不果
6-10） 隨風與小妹拿起刀，合力對付拿著盾牌重重圍困的追兵，寡不
　　　 敵眾，幸得樹林中的神秘人所救
11-12） 漸漸愛上隨風的小妹，主動親吻對方。自命風流的隨風拒絕小
　　　　妹的愛，小妹決定與他分手

花地
STORYBOARD

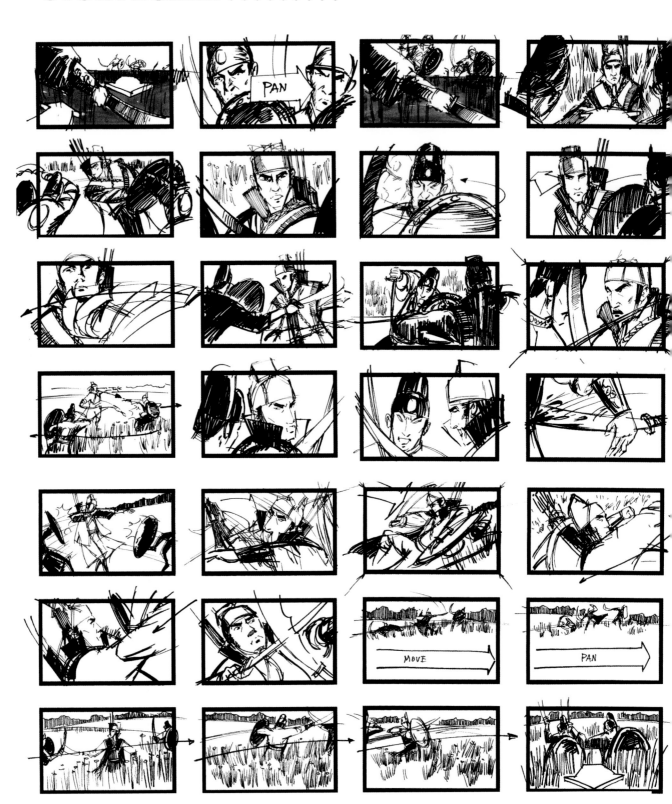

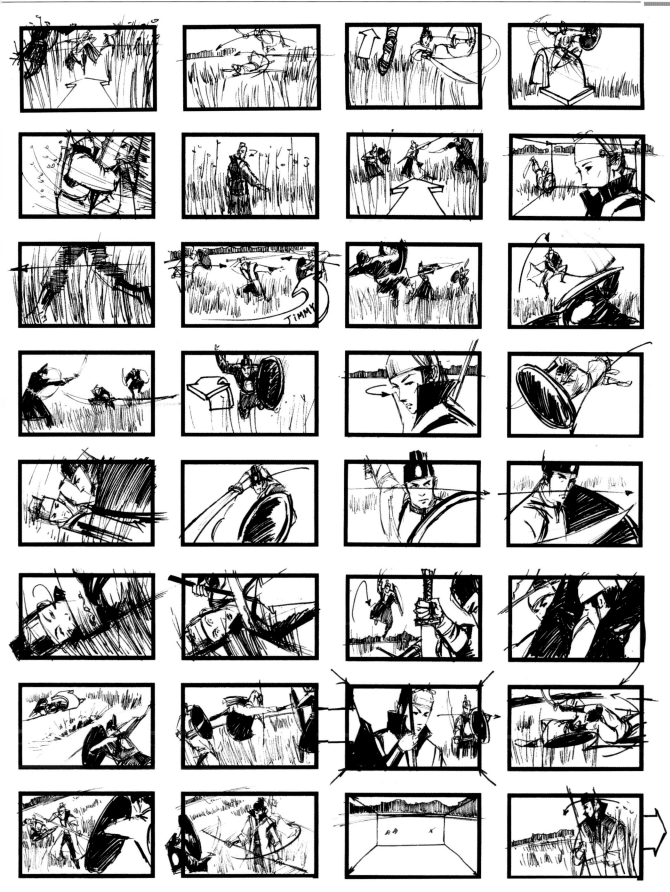

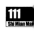

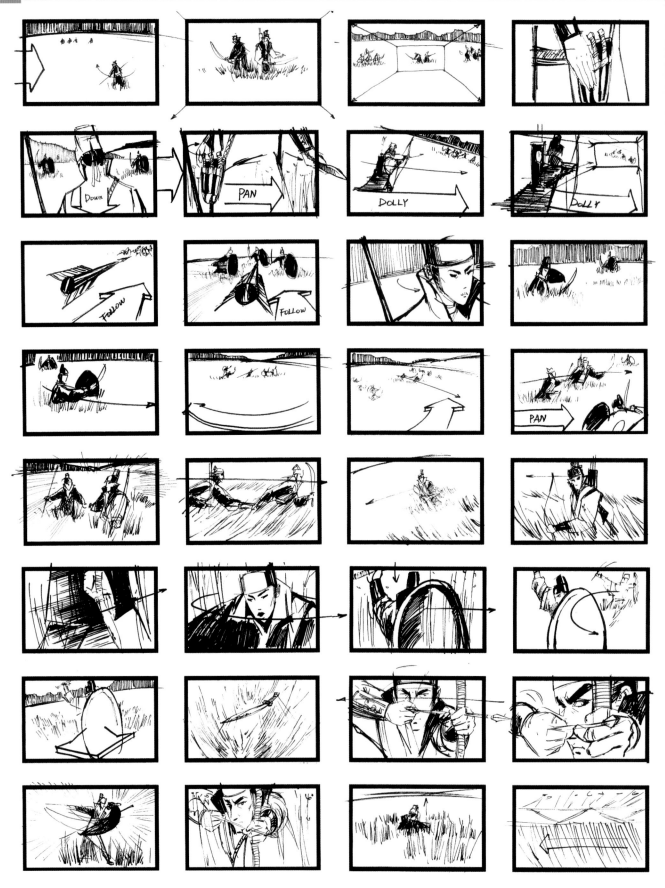

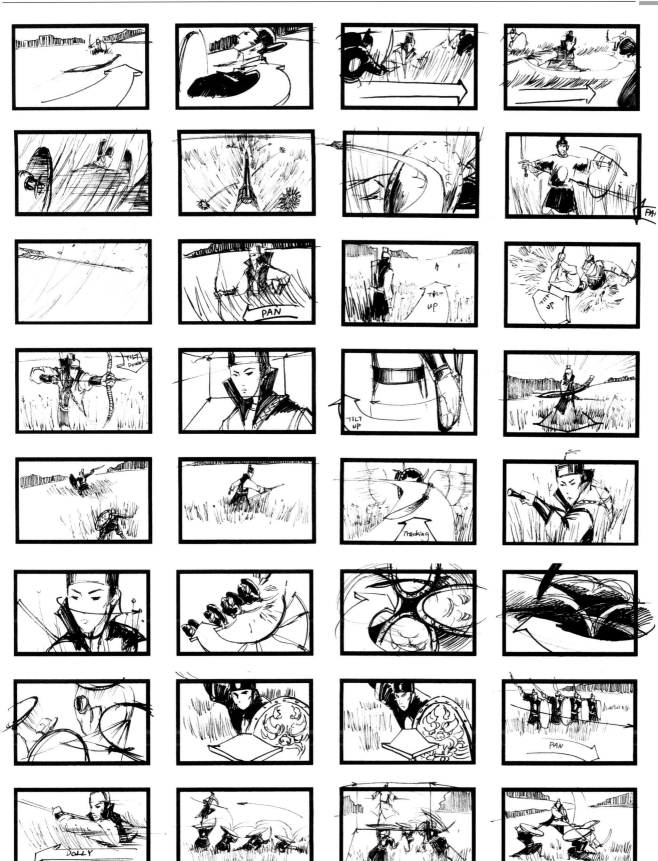

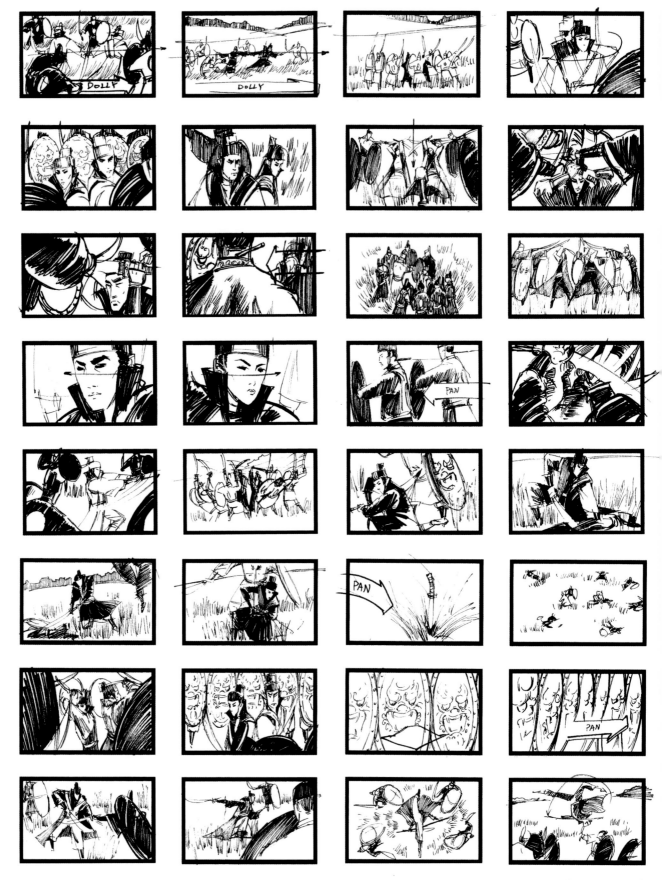

電影分鏡圖由武明繪畫

經千辛萬苦,劇組才在烏克蘭找到另一片較為理想的花地

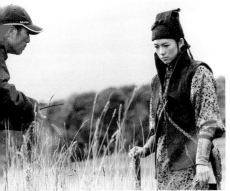

藝謀在教戲,章子怡努力地培養情緒

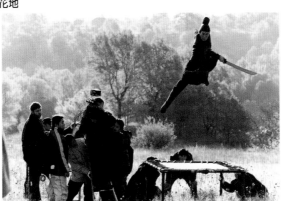

武術組用彈床幫助演員在這場打鬥戲中做出跳躍動作

金城武站在一旁,準備埋位

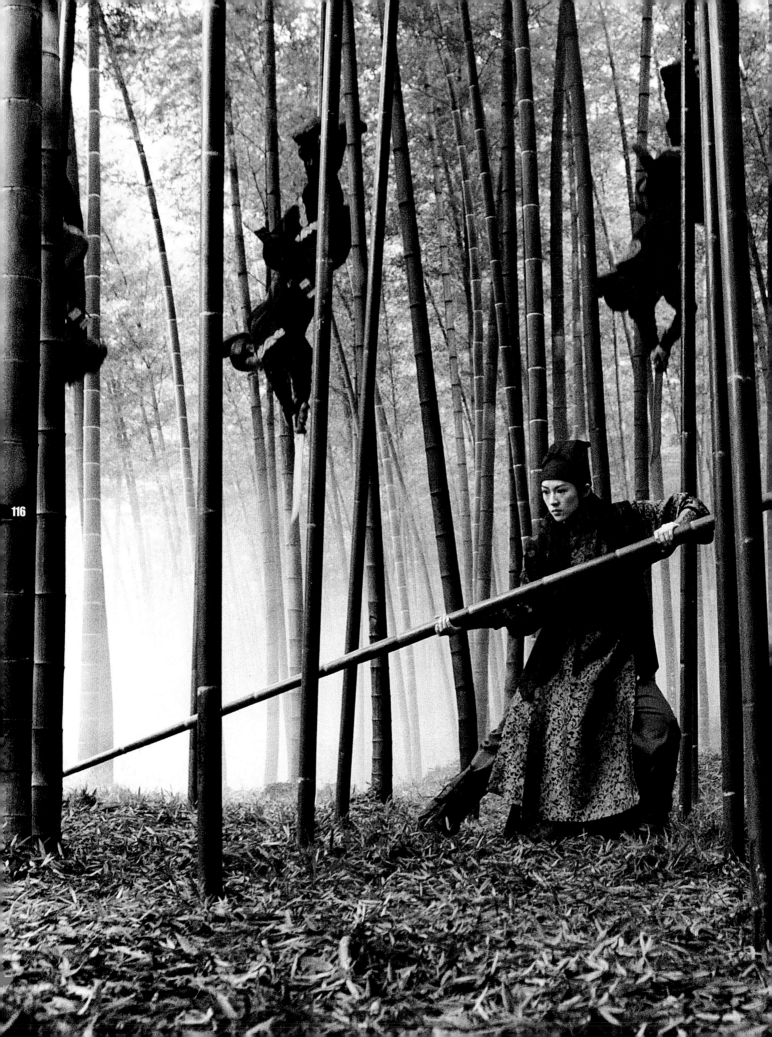

重慶永川竹林殺出重圍

拍攝日期由2003年12月19日開始。

這一幕講述小妹與金捕頭分手後，獨自在竹林被多名追兵圍捕，一直尾隨小妹的金捕頭再次出手相救，可惜二人寡不敵眾，未能殺出重圍。兩人在地面上跑，官兵在竹樹上面追，一上一下展開激烈的追逐。期間飛刀門眾人急趕而至，出手替金捕頭及小妹解圍。飛刀門下令小妹押送金捕頭並處決他，小妹不忍下手，鬆綁金捕頭，兩人激情地親熱起來。

由於竹林的密度很高，故此追兵可以在竹竿上跳來跳去。特技人主要依靠本身身體的重量及竹竿的力度，就可以做出儼如猴子在竹林間跳躍的動作，令場面看來更具動感；而不斷搖擺的竹竿更添被埋伏的緊張氣氛。此外，金捕頭和小妹被重重竹竿圍困，巧妙布置的竹竿儼如囚牢般將兩人緊緊鎖在其中，不能彈動，整個畫面充滿構圖上的美感。

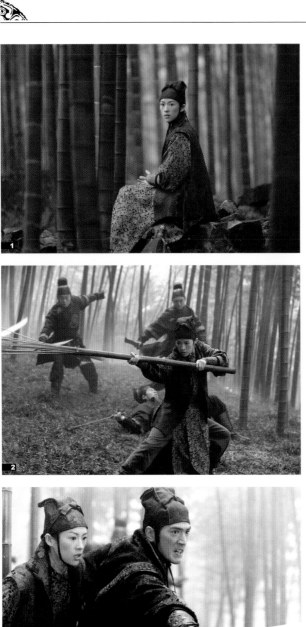

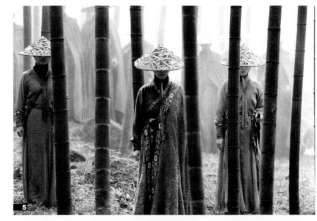

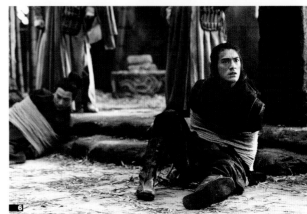

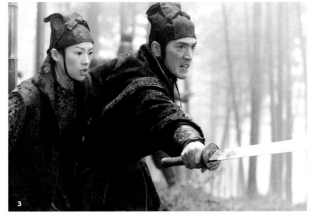

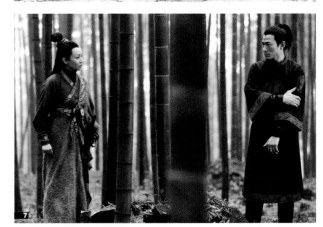

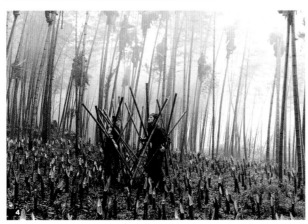

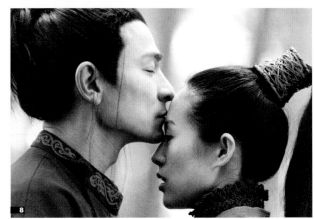

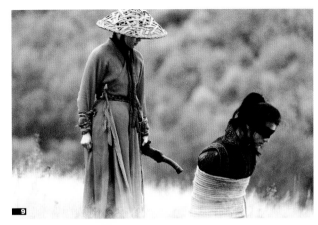

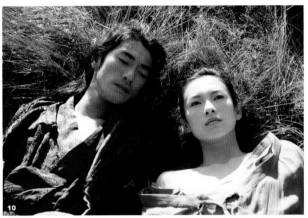

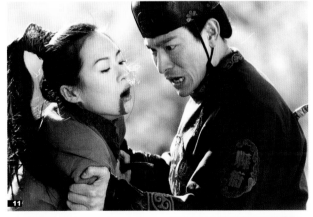

1-2) 與隨風分手後的小妹，孤身上路，不久即遇上另一班朝廷追兵
3-4) 隨風及時趕至，可惜兩人寡不敵眾，被困在尖銳的竹枝叢中
5) 飛刀門及時出現，救出隨風及小妹
6) 飛刀門識穿劉捕頭和金捕頭想利用小妹牽出飛刀門新任幫主的詭計，將他們捉住，然後綑綁起來
7-8) 劉捕頭的真正身份，以及他和小妹的關係，就在此時揭曉
9-10) 飛刀門的幫主命令小妹將金捕頭處決，小妹不捨，放過他，然後兩人激烈地親熱起來。金捕頭游說小妹與他一起浪跡天涯，小妹拒絕，決心分手
11-12) 跟蹤小妹的劉捕頭，恨透小妹愛上金捕頭，將她殺死。金發現小妹垂死，痛心欲絕。因愛生恨的劉捕頭再起殺機

竹林
STORYBOARD

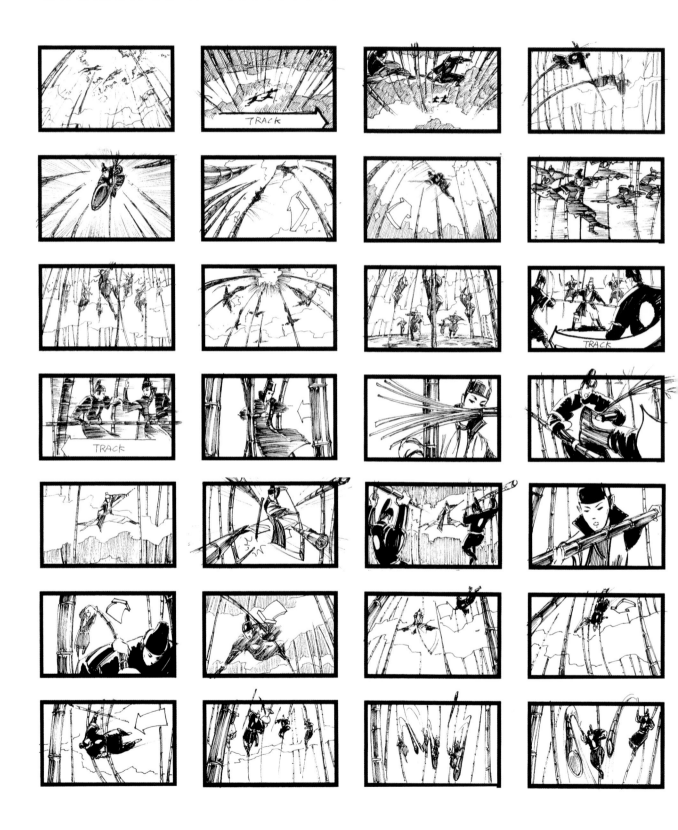

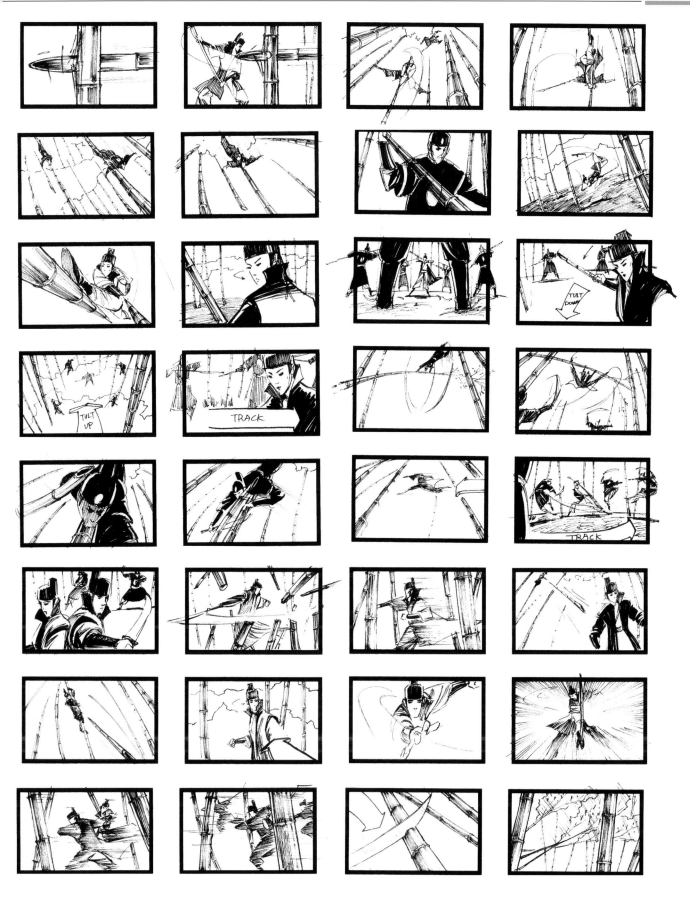

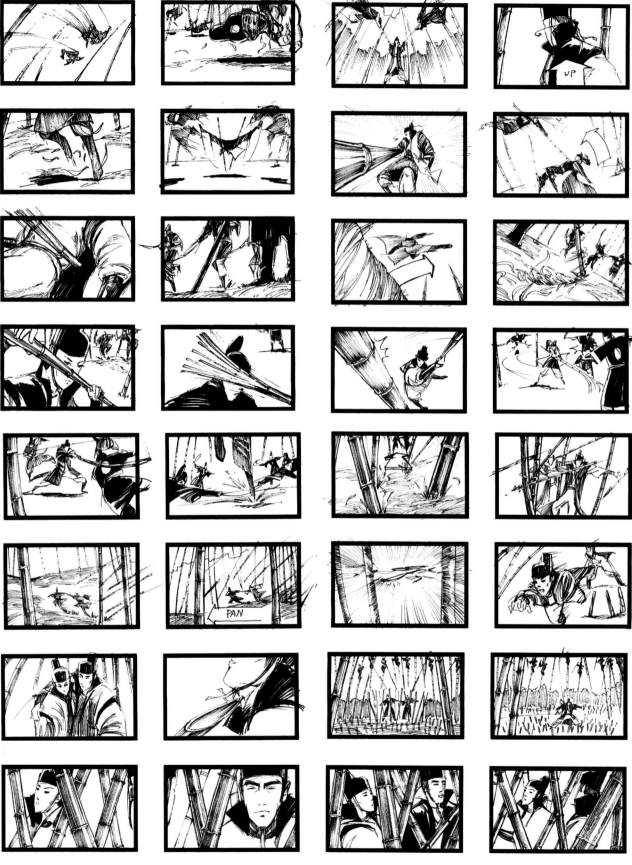

電影分鏡圖由武明繪畫

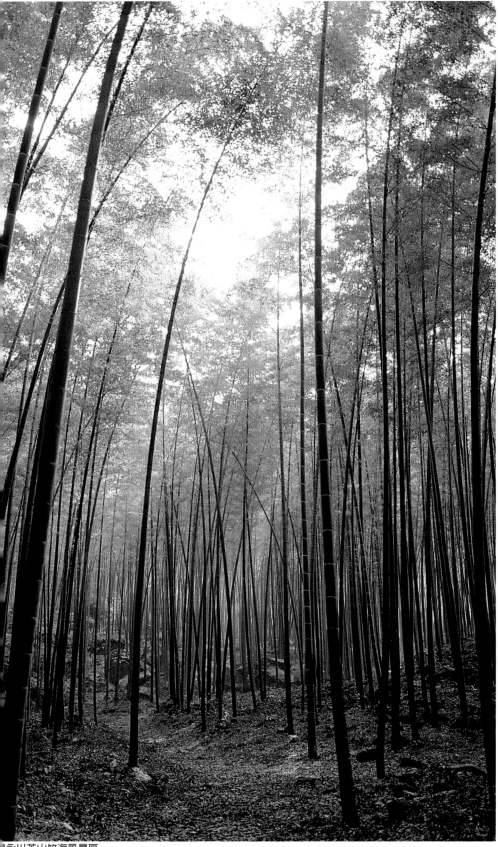

永川茶山竹海風景區

劉德華與張藝謀惺惺相惜，期望再有合作機會

張藝謀、程小東和趙小丁在討論竹林拍攝的細節

123
Shi Mian Mai

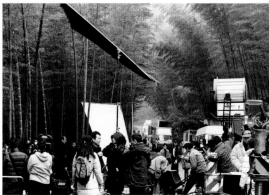

扮演官兵的群眾演員，拿著盾牌在竹林外等候埋位

大批的工作人員和拍攝器材擠滿竹林的通道

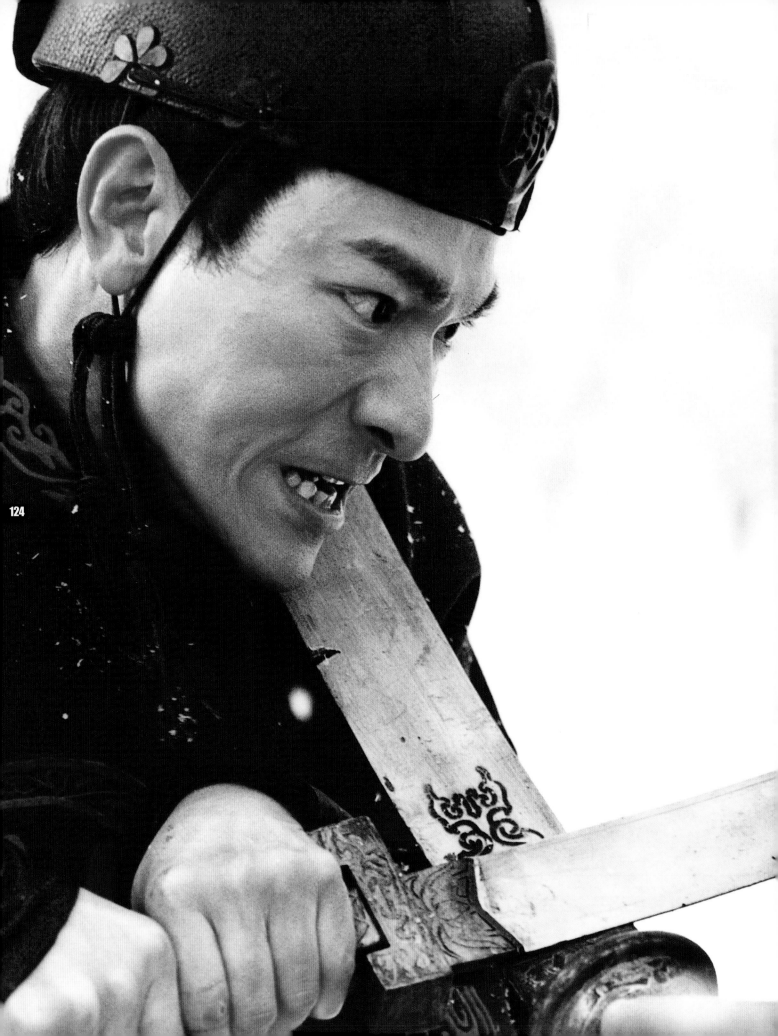

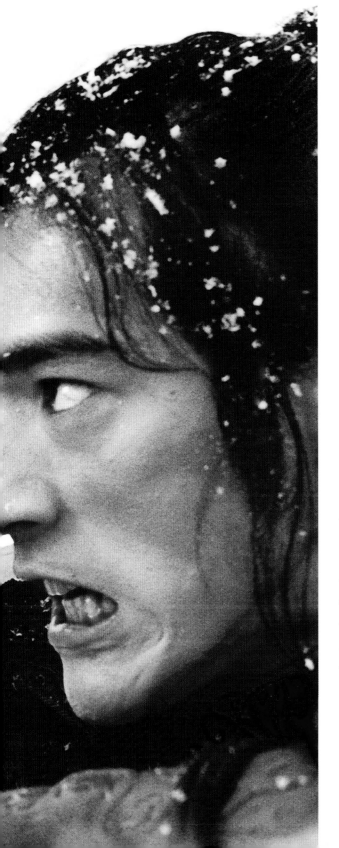

雪地

烏克蘭雪地生死對決

　　原本安排金捕頭和劉捕頭在烏克蘭樹林進行的生死對決，因為當地的天氣變化莫測，竟提早在十月底下大雪，加上拍攝時間緊迫，導演張藝謀當機立斷，決定犧牲之前已拍攝了的鏡頭，將場景改在雪山進行。

　　這一幕講述金捕頭和小妹決心分手，二人依依惜別。分別後，一直隨後跟蹤的劉捕頭決定將小妹殺死。趕返回程找小妹的金捕頭痛不欲生，與劉捕頭展開殊死搏鬥。兩個因愛而生恨，因愛而理智盡失的男人，情感衝突達極致，恍如野獸般在雪地展開貼身的生死肉搏，他們先拿著鋒利的大刀拼命地廝殺，後來索性放棄所有招式，在舉步維艱的雪地上貼身對打。

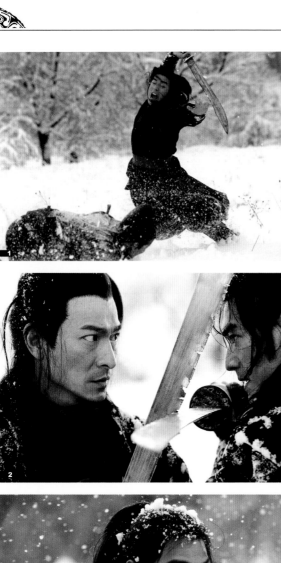

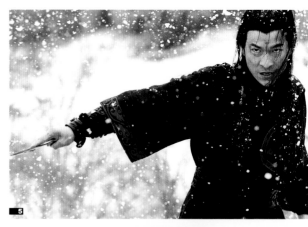

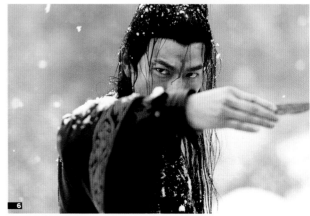

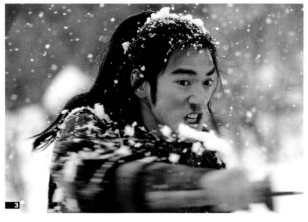

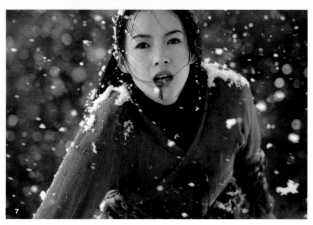

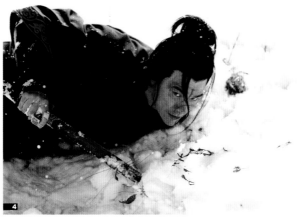

1-2）為了小妹，原本是同僚的兩人竟變成敵人
3）　　金捕頭拿著刀拼命砍向對方
4）　　被打倒在地上淌著血的劉捕頭，奮力再站起來拼鬥
5-6）劉捕頭拔出插在肩膀上的飛刀，準備還擊
7）　　垂死的小妹，最後的命運會如何？

才十月底，烏克蘭已下起連場茫茫的大雪，為最後一幕生死對決，添上更濃厚的氣氛

引導章子怡掌握這一幕複雜的情緒

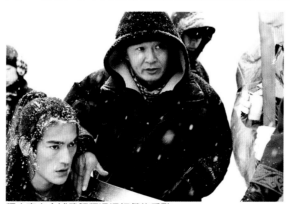

程小東向金城武解釋這場打戲的重點

在嚴寒的地方拍外景，大家都穿上厚厚的衣服

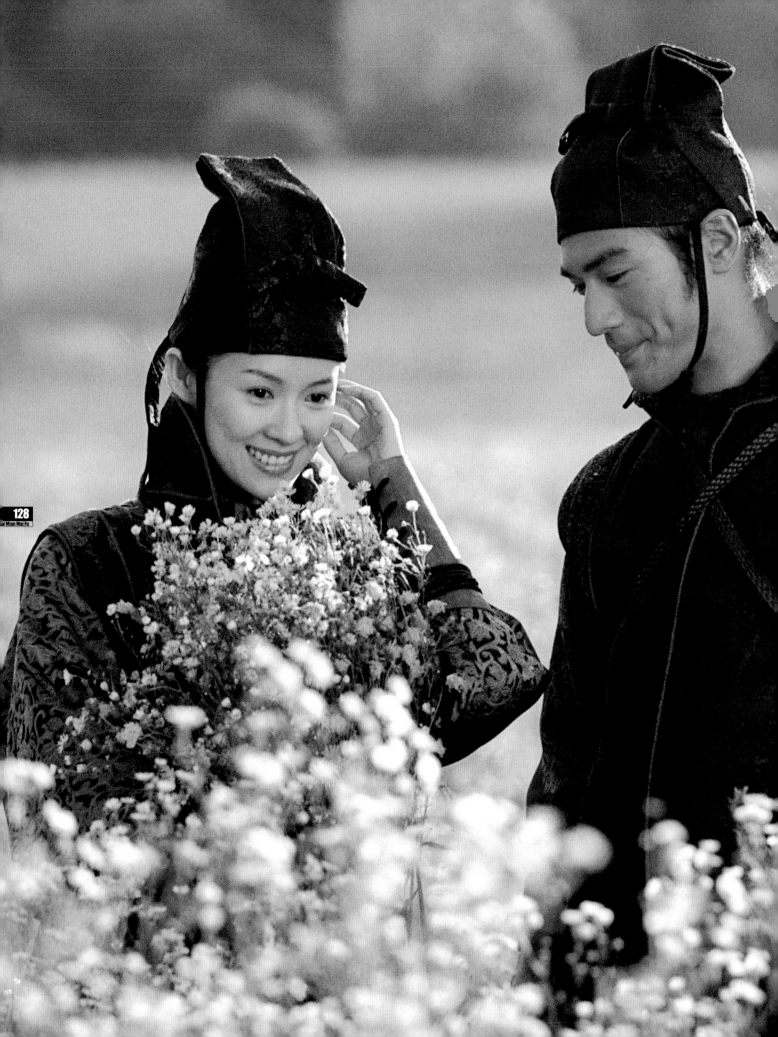

回憶與追憶

十最 甘露

甘露，《十面埋伏》紀錄片的導演。由電影開始籌備到拍攝完畢，他一直跟隨著大隊，用手提攝影機的眼睛，客觀地把《十面埋伏》的誕生過程，完整地紀錄下來。「十最」是透過她夢觀的角度，向讀者闡述實事求是的電影製作以外，最感性的一面。

最原始

早在《英雄》未拍完的時候，張藝謀、李馮和王斌已經開始談《十面埋伏》的劇本，我就開始關注這事情。大約2002年9月，我第一次拍到他們談這個本子，當時最原始的構思，跟現在的故事情節已經有很大的差別。其實，當時他們想要拍一個有關豪情的故事，但現在的《十面埋伏》，卻以愛情為重心。張藝謀是一個有很多想法的人，在他跟兩位編劇談劇本的過程中，逬發出很多新的點子，然後就抓住一個最吸引他的點子來加以發揮，我們現在看到的《十面埋伏》就這樣誕生了。

最意外

在整個拍攝過程中，有兩件事情讓我感到很意外。第一是《十面埋伏》差點因為SARS而拍不了。原定攝製組要在2003年4月、5月到烏克蘭去準備，之前導演特別請烏克蘭的花農種準備的花地，也差不多種好。不過因為SARS的關係，到了6月還不能出境，也辦不了簽證，大家都擔心過不去。第二件事就是梅艷芳的離去。很多人都不知道，其實在很早的時候，梅艷芳已經為《十面埋伏》試過造型，那時張藝謀並不知道她生病，大家一直都在期待她來演飛刀門大姐這個角色，想不到最後的結果竟是這樣。張藝謀跟她見過兩次面，彼此對大姐的角色性格都談得很深入。梅艷芳是張藝謀很喜歡的演員，所以他一直很精心地去為她設計這個角色。

最擔心

金城武在烏克蘭被摔下馬，外界一直都不知道這件事，其實當時他傷得很重。金城武本來是不懂得騎馬的，但由於戲裡面他有大量騎馬的鏡頭，為了把戲演好，他很努力地去練習。每一天，只要沒有他的戲份，他就在現場附近練習騎馬，後來他就騎得很好了，大家都為他感到高興。我將他多天以來的練馬過程都拍了下來。就在他發生意外的前一天，我記得我還特別把錄影帶放給他看，讓他看看自己騎得有多棒，想不到第二天他就被摔下馬了。意外當天，天氣不太好，劇組希望趕快拍好這個鏡頭就收工。因為大家都知道金城武已經騎得很好，所以比較輕鬆地去拍這場戲，怎知道他騎的馬失控撞向大樹，而他就被摔了下來。他不能動也不能說話，當時大家都被嚇壞，張藝謀特別擔心，也很著急，一來擔心金城武的傷勢，二來也擔心戲不能再拍下去。後來將金城武送到當地的醫院檢查，再送回日本治療，幸好他只傷了腿沒有傷及腰。不過，在《十面埋伏》關機的時候，他的腿還沒有完全痊癒，需要用拐杖。

最感觸

隨隊去拍《英雄》的紀錄片的時候，我的心情很興奮，跟拍《十面埋伏》很不一樣，這次我更抽離、站得更遠去看。可能這次拍攝的過程中有太多事情發生，時間也比較緊張，每一天都忙著拍攝。儘管當中叫人興奮的事太多，但觸動我、感動我的事情卻不少，其中包括種花地的事。我一開始就很關注這件事，我知道本來的劇本裡，花地的戲佔了很多篇幅。但因為SARS、天氣，也因為沒有人能親身到烏克蘭盯著整個我種過程的關係，雖然花了很多精力、時間和資金，最後花兒都沒有好好長起來。這件事對我的衝擊很大，相信對張藝謀也不少。我想，他一定

對這片預想中滿山遍野、五彩斑斕的花地有很大期望，所以才把很多重要的戲都安排在花地上發生。但後來看到實際情況，跟他想像中相差太遠了，加上幾天以後就要開機，他惟有趕緊去找另一片花地。張藝謀一直說，電影是沒有完美的，永遠都有讓人遺憾的東西。拍電影就是一個理想，像種一朵花那樣，過程是很脆弱的，是需要細心呵護的，雖然不知道最後的結果是怎樣，無論是開花還是凋謝，在栽種的過程中還是會對它充滿希望和期待。

最遺憾

由於顧慮到梅艷芳的身體情況，張藝謀特別將她的戲份集中在牡丹坊和竹林，盡量希望不要讓她太操勞。所以按原定的計劃，梅艷芳會在2004年1月6日與劇組會合。當時她的戲服都已經運到場地去，劇組已經作好一切的準備，只要待她一現身，就開機拍攝。但2004年12月29日晚上十一點多，梅艷芳入院的消息傳到我這邊來，我立即打電話告訴導演，其實當時大家都不知道她的情況已經很嚴重。不久，劇組其他人也陸陸續續知道消息，我就拿著攝影機跑去拍下劇組每個人的反應。當時大家都很傷心，我也忍不住哭了。我不認識梅艷芳，按理說我不會有太深的感觸，但是這一路走來，我在旁看著事情的發展，看著一個充滿了理想的藝人不能完成她的心願，我也感到非常遺憾。

最失落

對於梅艷芳的離開，導演很難過。那天晚上，我拿著攝影機拍他，他一直背對著我，坐在房間裡等江志強老闆的電話。後來他接到老闆的電話，知道梅艷芳的情況已經很危殆，我看到他很失落，當時我都沒有將鏡頭移到他正面去拍，我知道他很難受，所以我只一直站在一旁看著他。後來他很感慨地跟我聊了很久。

最躊躇

由於我是拍紀錄片的，是一個旁觀者，有時候在拍攝過程中遇到一些情況，例如金城武墮馬、程小東受傷等，我還得克制著自己，不能上前去關心他們，只能用我的攝錄機去關心他們。例如我想上前問問醫生他們的情況怎麼樣，但為了不想妨礙治療的過程，我也要克制著。起初拍攝紀錄片的時候，不是跟每個人都很熟，有時我想拍一些有關他們的鏡頭，心裡面會躊躇：我該不該拍？他會不會不想讓我拍？他會不會感到不舒服？我明白，他們讓我拍可能是因為我的工作關係，這並不代表他們願意將自己最私人的一面給所有人看。但隨著時間讓我們彼此建立了一種信任，他們就明白我所做的一切，所以錄影機成為了我和他們溝通的工具。

最無助

第一次在國外拍電影，面對很多不同的問題，例如環境、天氣和溝通等，遇到問題也不是打個電話就能解決。記得我們到烏克蘭的時候，隨身只帶了兩部比較好的錄影機，其他的行李和器材都用海運運到當地去。但到差不多開機了，東西都還沒有運到，磁帶也差不多用完，而衣服也不夠穿，我每一天都期待著行李快點運達。

最辛苦

由於拍攝時間很緊湊，特別在烏克蘭的時候，雖然那裡有很漂亮的景色，但是大家都沒時間放鬆下來去欣賞。有時候，當大伙兒都在休息，我還是不能停下來，繼續留意身邊的一切事情，看看有甚麼有趣的地方可以拍下來。工作時間長，休息時間不多，讓我的身心都感到很疲憊，加上每天都遇到很多措手不及的困難和問題，過程中是辛苦的。

最安靜

知道梅艷芳離開的消息後，第二天劇組開機前，特別為她默哀了一分鐘。

給永遠懷念的大姐 梅艷芳

梅艷芳是張藝謀喜歡的演員；
張藝謀是梅艷芳欣賞的導演。
是惺惺相惜締造了這場緣份。

在籌備《十面埋伏》的初期，
張藝謀親自至港與梅姐見面，
席上還有老闆江志強和程小東，
大家都談得非常投契。

由始至終，
梅姐都是大姐的最佳人選，
張藝謀心裡清楚明白。

患病的消息公開了，
堅強的梅姐承諾抗戰到底，
張藝謀也應允會一直等她。

兩個對電影藝術有所追求的人，
為著他們第一次完美的合作，
一直努力地堅持著，
直到最後一刻……

雖然梅艷芳猶如烏克蘭那一片花海，
最終都沒有出現在《十面埋伏》裡，
不過我們相信，

其實最漂亮、最斑斕的一片花海，
一直在我們的心底深處，
那一個寧靜的國度，
陪伴著長青的她。

電影是沒有完美的，
人生也沒有完美的，
因為總有叫人遺憾的地方，
所以下一部戲一定要比上一部拍得更好；
所以下一生一定要比這一生活得更快樂。

十面埋伏　全體工作人員名單

·出品——精英集團（2003）企業有限公司　·聯合攝製安樂影片有限公司、張藝謀工作室、北京新畫面影業有限公司　·導演——張藝謀　·演員——金城武、劉德華、章子怡、宋丹丹　·監製——江志強、張藝謀　·執行監製——張偉平　·故事原創——張藝謀、李馮、王斌　·編劇——李馮、張藝謀、王斌　·攝影指導——趙小丁　·動作導演——程小東　·美術——霍廷霄　·錄音——陶經　·作曲——梅林茂　·服裝人物造型設計——和田惠美　·剪輯——程瓏　·視覺特效——Animal Logic Film　·製片主任——張震燕　·製片副主任——馬文華、黃新明　·副導演——常曉陽、蒲倫、付瑠瑠　·武術副指導——李才　·照明設計——紀建民　·製作聯絡——楊秀芳　·編舞——張建民　·史泰尼康攝影、林輝泰　·照明——王立紅　·副攝影——朱金弟　·劇照攝影——白小妍　·紀錄片——李銳、甘露、陳家煒　·執行美術——韓忠　·副美術——魏新華、武明　·化妝設計——關莉娜、楊曉海　·髮型設計——仇小梅　·服裝——黃寶榮　·道具——朱明、侯毅　·特殊道具——劉紹春　·置景——高德忠、胡中權　·現場錄音師——陶經　·第一副錄音——張志剛　·第二副錄音——肖京　·製片——葛天惠盧森　·會計——康小衛、劉明娜、趙淑芬　·武師——曹峰、石峰、李磊、夏斌、李維、鄭昕昕、朱少杰、歐城尾、高翔　·舞蹈組——王亞彬、鄭瑢、武巍峰、閻妍、鄭捷　·場記——王利鴿、陳巧娜　·導演助理——龐麗薇、魏然、侯志華　·金先生助理——張漢菁　·劉先生助理——梁國威、楊文浩、文潤相、許偉達　·章小姐助理——李岩　·DV剪輯——谷平湖　·攝影助理——宋德華、趙春城、崔亮、劉屹、趙顯文、王亞斌　·機械員——關非、王煉、朱會龍　·監視器——楊前斌、竇飛、金在奉　·照明助理——余建東、李學博、曹水強、孫新尚、徐鐵功、曹永安、皇甫宏浩　·美術助理——蔡建國、劉秀瑩、董承光、李淼、馬雲、汪德龍　·服裝助理——趙志斌、王紅、谷金華、張桂蘭　·化妝助理——葛秀芳、丘志娟、楊若　·髮型助理——水妞　·道具助理——國洪生、徐小龍、穆克、霍大鵬、李寶泰　·特殊道具助理——劉洪海、劉志福、鄧瑋東　·置景助理——王學軍、李興起、冷有才　·錄音助理——曹慧軍、牛澤良　·劇務——許愛東、史澤一、趙大年、肖印謙、高可　·劇務助理——倪廣和、徐斌、杜建、王建國、趙宇璘　·場務——徐孝順　·出納——閆紅、張蕊　·按摩治療——郭艾美　·廚師——賈文瑞　·廚師助理——范業新、李浩學、李彥龍、毛雲、張杰　·翻譯——杜進、高強、張慧　·參加演出——趙鴻飛、郭軍、張恕、王九勝、張政涌、王永鑫、劉冬、紫琪、曲雪冬、田麗萍、趙紅薇、黃維娜、葛丹、楊小冬、商憶沙、劉穎、黃靖雯、張可佳、羅田佑、朱麟、胡繼偉、洪雨、郝柏杰、朱家軍、許歌、醜菁琇、郭翠芳、李成媛、章碩、張繼東、李強、付洋、陽光、聞洋、陳良、林秀強、王坤、李猛、東明、鄭曉東、宋茶茶、王泫尹、黃雪瑩　·烏克蘭協拍製片——瓦西里、娜嘉、拉麗莎　·烏克蘭協拍翻譯——李華、韓永利、朱震濤、孫魁、張齊、代輝、徐春寧、伏曉、溫學軍

後期製作

·後期製作主任——珍·麥奎亞　·後期協調——耿聆　·後期製作助理——嘉莉　·製作助理——王雲美　·剪輯助理——趙立根、楊欽、趙琰　·澳洲剪輯助理——李斌　·澳洲後期設備公司——Spectrum Films　·拷貝轉錄影帶公司——Video 8 Broadcast　·拷貝轉錄影帶操作——Dominic Hundleby、Damon Parry　·設備——Darren Hendricks　·底片剪接——Leo Bahas, Negative Cutting Services (Aust) Pty Ltd　·英語翻譯——Linda Jaivin、Sherrie Liu　·英語翻譯及字幕——Chris Lu　·法語翻譯——Language Professionals　·字幕製作——Optical and Graphic　·片頭設計——R!OT Pictures, Santa Monica, California　·後期劇本協助——Lesley Aitkin　·高清影像製作——Frame, Set & Match　·影片沖印及數碼調色——Atlab Australia　·影片沖印負責——Olivier Fontenay　·影片沖印聯絡——Gregory Short　·數碼光學——Atlab Australia　·數碼調色策劃——Robert Sandeman　·數碼調色聯絡——Jonathan Dixon　·影像及數碼調色——Olivier Fontenay　·膠片合成——Rebecca Dunn、Michelle Hunt、Sandeep Vengsarkar　·平台操作——Vanessa Sargent、Shanon Wilson、Matthew North、Jamie Hedegar　·膠片處理——Henry Yekanians　·膠片操作——Peter Luczak、Gary Tchelmekian、Zorro Gamarnik　·資料處理——Stephen Elphick　·數碼調色——Digital Pictures Sydney　·數碼調色員——Siggy Ferstl　·數碼調色主任——Nick Monton　·澳洲聲音監督——Roger Savage　·聲音後期製作——北京和聲創景音頻技術有限公司　·聲音剪輯——陶經、王雨虹　·聲音剪輯助理——孫秋霞　·錄音工程師——賴嘉實、何威　·錄音工程助理——張輝、楊兆江　·後期語言——陳勵、章劼、孫大川、王艷平　·特邀鼓樂——趙麟　·擬音——田凱、劉佳　·錄音後期助理——李岳松、李繼虎、張紅、焦岩

聲音後期製作

·澳洲聲音剪輯——Steve Burgess、Vic Kaspar、Ron Feruglio、Jo Mion、Paul Pirola、Andrew Neil　·澳洲聲音助理剪輯——Chris Goodes　·效果配音錄製——Blair Slater　·效果配音——Mario Vaccaro　·混音師——Roger Savage　·混音助理——Andrew Neil　·視覺特效統籌——林安兒　·視覺特效——Animal Logic Film　·視覺特效策劃——Andy Brown、Kirsty Millar　·視覺特效執行監製——Murray Pope　·視覺特效監製——Fiona Crawford　·視覺特效製片——Danielle Rubin　·3D主任——Luke Hetherington　·3D領班——Scott Hunter、Nigel Waddington　·3D動畫人員——Craig Brown、Clinton Downs、Stuart Gordon、David Hansen、Alwyn Hunt、Paul Jakovich、Bhakar James、Stefan Litterini、James McCallum、Michael Mellor、John Oh、Greg Petchkovsky、Amy Ryan、Nathan Stone、Bernard Stock、Sandy Sutherland、Ian Watson、Phil Whittmer　·高級動畫合成——Morgane Furio、Krista Jordan、Mark Nettleton　·動畫合成——Lindsay Adams、Charlie Armstrong、Vaughn Arnup、Mark Barber、Jason Billington、Dan Breckwoldt、David Dally、Phillip Lange、Glen Pratt　·模擬繪圖——Evan Shipard　·數碼膠片部門——Chris Swinbanks、Mark Harmon、John Pope、Dominique Vary-Spriggs　·系統人員——Darrell King　·資料操作——Stephen Borneman、Andrew Honnibal、Mark Sopuch　·映像操作——Rob Sullivan、Carly Benedet、Nicholas Murphy、Nicholas Ponzoni　·視覺特效——Digital Pictures Iloura　·視覺特效監製——Ineke Majoor　·3D動畫人員——Paul Buckley　·2D動畫合成——Peter Webb　·3D模型——Daniel Conway　·動畫繪圖——Keith Meure　·3D追蹤——Mike Dunn　·視覺特效——萬寬電腦藝術設計有限公司　·視覺特技總監——黃宏達、黃宏顯　·數碼特技主任——洪英壽、何鵬斌、黃健輝　·技術主任——黎文俊　·高級電腦動畫師——張智聰、伍均和、丁剛、盛志明　·電腦動畫師——吳敏麗、湯嘉俊、梁健茹　·電腦特技製片——侯筠、黃翠瑤　·創作顧問——盧珏敏、何兆賢　·法律顧問——Alexander, Nau, Lawrence & Frumes, LLP, Howard　·影片製作保險——Speare and Company, Tom Alper　·攝影及照明器材提供——先力電影器材有限公司　·菲林提供——北京世紀菲林影視器材有限公司　·樂隊——ARIGAT-Orchestra　·樂隊統籌——宮野幸子　·小提琴——今野均　·薩克斯管——Bob Zung　·日本竹笛——望月翔太　·二胡——賈鵬芳　·結他——田代耕一郎　·打鼓——梯郁夫　·音樂剪輯及混音——田中實　·音樂工程——矢田部正　·東京錄音場地——Victor Studio、Studio Shanglira、Bunkamura Studio　·東京混音場地——KSS Recording Studio　·音樂製作公司——EX Ltd　·製作經理——關口久美子　·翻譯——周增山　·聲音聯絡——里見勉　·主題曲〈Lovers〉演唱——凱瑟琳·巴特爾Kathleen Battle　·曲詞——梅林茂　·音樂發行處理——EX Ltd　·中國電影合作製片公司監製　·鳴謝——烏克蘭科索沃國家森林公園、重慶永川茶山竹海風景區、四川省德陽市雜技團、鄧一鳴、李少偉

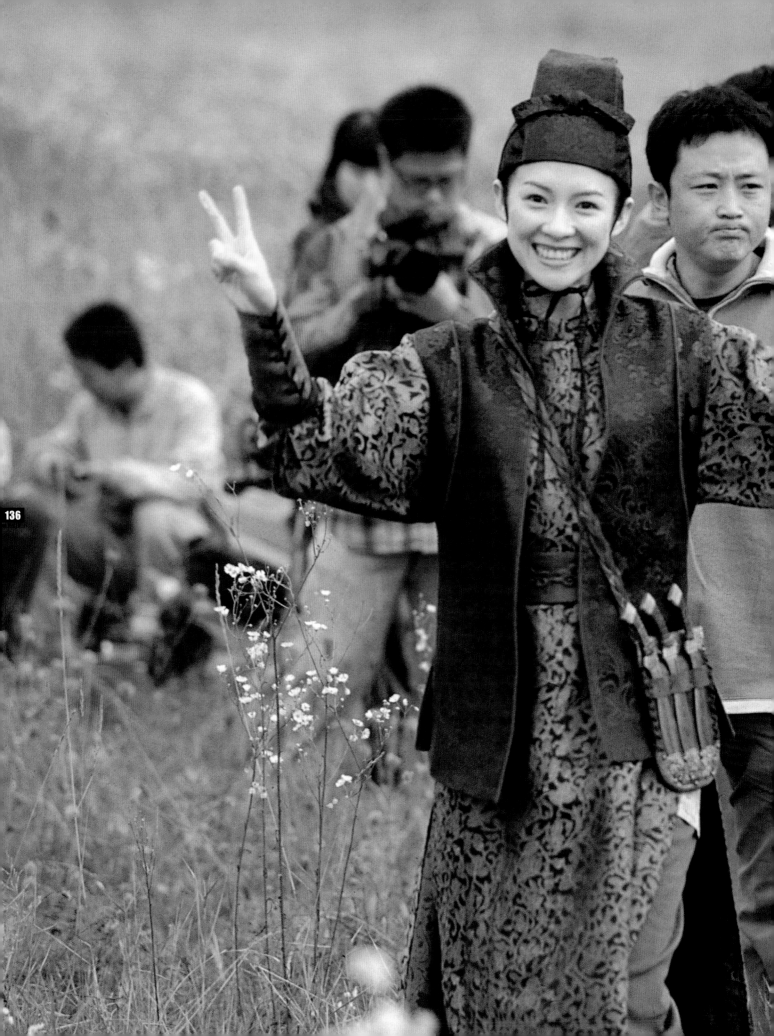

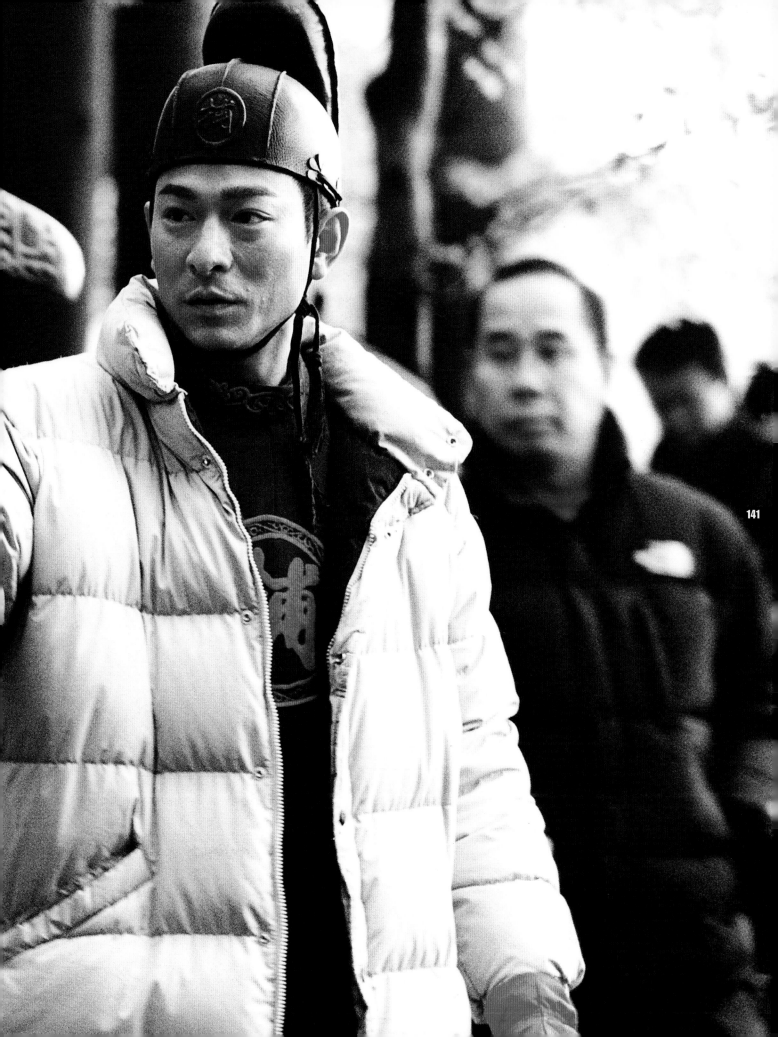

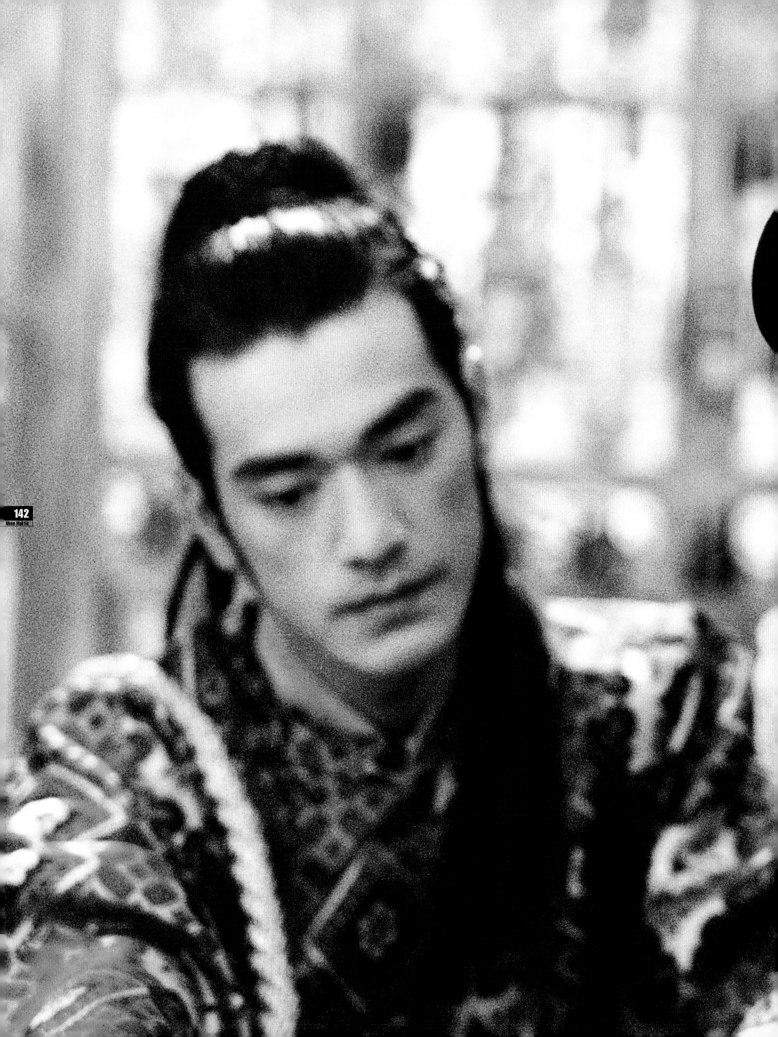

鳴謝

江志強
張藝謀
程小東
張震燕
王　斌
李　馮
趙小丁
和田惠美 (Emi Wada)
霍廷霄
梅林茂 (Shigeru Umebayashi)
陶　經
甘　露
白小妍（劇照攝影師）
武　明（電影分鏡圖）
Russell Wong（海報攝影師）
太田良子
羅展鳳

安樂影片有限公司
張藝謀工作室

特別鳴謝

楊秀芳

Leaves
Publishing

根
以讀者為其根本

莖
用生活來做支撐

葉
引發思考或功用

果
獲取效益或趣味